中国历代画家佳作品鉴
周昌谷

范达明 主编　卢 炘 编著

浙江摄影出版社

目　录

总序 范达明

中国画渊源于华夏古老的农业文明，它以独特的笔墨形式、诗书画印"四全"的承载方式，成为中华民族智慧的集中体现，在世界艺术之林展现出东方绘画的魅力与风采。这或许就是它绵延千年而不衰，在当下仍以其勃发的生命力获得极大发展并影响世界的根本原因。

中国画与传统西洋绘画同样具备"外师造化"的艺术本原，然而它在其具象造型的外在形态里，强调"以形写神"的观照态度，注重"以象取意"的表达方式；中国画家将画面视觉图像背后的寓意或隐喻意义，即"意象"之象征意义（所谓"能指"背后的"所指"意义），视为艺术旨趣和"中得心源"之所在，甚至以此作为中国画的审美规范与内在诉求，从而凸显出它与西洋绘画殊为有别的品格特色。从古代的画工画、院体画到近古的文人画，包括工笔的画面形态与写意（或笔意）的画面形态，以及两者兼容的画面形态，中国画在其不同历史时期、不同类别或画法上尽管千变万化，而上述的审美规范与内在诉求却基本不变，其独具的品格特色亦依旧存在。

时至今日，中国画不仅被视为一种民族绘画的技艺，更被视为中国传统文化的一门重要学问。与此同时，历代中国画名家的作品，不再像以往那样仅为艺术机构所研究、收藏与展览，更在艺术市场流通中为越来越多的民间藏家及画廊所青睐。各类媒体已然把与它们相关的种种情况与信息列为文化宣传的热点。而有关历代名家佳作的知识，同样也不独为美术专家与专门机构所关注，更成为普通人文化常识范围的求知需求。推介中国画名家作品的各类图书，不仅有固定的读者群，更有日益增多的喜好者与收藏者，它们成为出版界图书发行的热门品种，艺术书店常销热销的上佳读物。这其中，又有"中国历代画家佳作品鉴"丛书应运而生——这是经由诸方面的通力协作，由浙江摄影出版社策划与出版的。

相比同类书籍，"中国历代画家佳作品鉴"丛书的特色，在于它突出了"品鉴"的要义。品鉴，即品评、鉴赏，它以画迹即绘画作品本身为观照品评对象。你若想认识、了解中国画，学习其技艺，探求其学问，就应从具体作品的品鉴开端。

黄宾虹有言："有形影常人可见，取之较易；造化天地，有神有韵，此中内美，常人不可见。"（1948年，与王伯敏书）在这里，宾翁把中国画佳作有神有韵有内美却为"常人不可见"的矛盾情况提了出来。而"品鉴"作为由行内专家以审美理性面对画作所做的描述、品评与解读，显然是化解这个矛盾的有效途径。

"中国历代画家佳作品鉴"丛书所确立的目标，正是把佳作品鉴视为其要务与题中之义。丛书在遴选刊印历代绘画名家佳作的同时，特邀艺术理论专家撰写相关文字，包括名家生平、名家艺术成就与风格特色综论，以及佳作品鉴。后者是对特定名家所有被遴选佳作所做的一画一评文字解读，力求如实、贴切而有审美专业水准。

我们相信，打开书页，一并呈现于你眼前的解读文字与佳作画图，能够满足你对于某位名家之所以取得如此艺术成就的真切认识：知其然，更知其所以然。丛书因此也一定不失为美术学子和普通读者步入中国画艺术殿堂的良师益友。

2015年12月23日于杭州

周昌谷艺术解读

用"固本博取"四个字概括周昌谷的中国画艺术追求，较"中西融合"或"传统出新"更为确切。"固本"者，坚持中国画之本，保持中国画鲜明的特色是也。"博取"者，从古今中外广博汲取，从绘画以外的各种文化艺术，甚至是民间艺术中汲取，不存偏见是也。这符合他的实际，亦是浙派人物画的特点之一。

他一心钻研中国画，自谓"敦煌回来时，看到祖国艺术的伟大，思想通了，将油画放弃了，油画工具也送人了。我决心献身祖国艺术，我要在继承上发扬创造"。

但是他并不偏废西方艺术，始终认为："西洋的现代艺术和祖国的文人画二者对我影响是最深的。""潘天寿说要提高民族绘画，使之立于世界艺术之林而无愧色。林风眠说要将中西绘画的顶峰融合为另一个创新的高峰。""我要用他们的方法（去学），他们各自的渊源将会带给我很大的好处，而不是表面地去像他们。"

对于西方绘画的吸取，他并未定于一尊。学习素描提高造型能力，开始他一丝不苟，甚至用水墨画出了铅笔素描长期作业同样的效果。《早期素描》完全用水墨按西方明暗素描的要求来画，尽管也很准确又很传神，但作者后来的素描并不是按这个方向发展，而是改造成一种与中国画相适应的专业素描，主要用线来表现形体，画成白描、

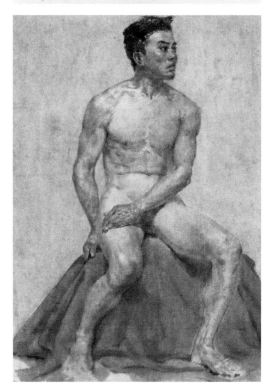

早期素描（水墨人体写生）

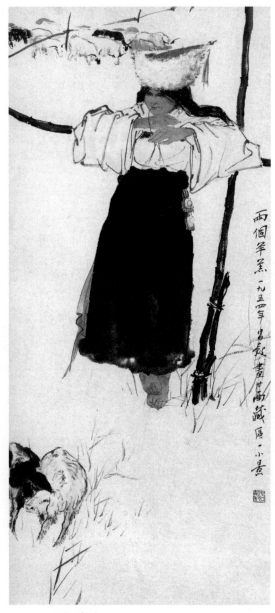

两个羊羔

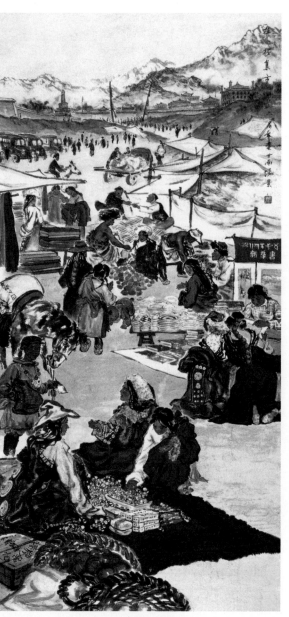

拉卜楞集市

速写或者结构性素描。

《两个羊羔》和《拉卜楞集市》这一类作品都是典型的写实作品。作为新中国第一个国际美术金奖之作，《两个羊羔》表现的藏区风情浓郁，诗意盎然，特有意境。通篇简洁明豁，对比呼应，变化丰富，整体统一，空间延展，开阔意远，有笔有墨，艺术感染力很强。既传统又有时代感，达到一种高水准的境界。学术界一般以《两个羊羔》的得奖作为"浙派人物画"的起始。

但身为写实画派画家，周昌谷后来却从写意的角度来思考创作路子，他实际上"成为一个超越'浙派'写实，回归写意，但仍以现实人物为对象，并像文人画那样诗书画结合，高扬民族性与时代性，光大优秀文化传统的先驱"（洪惠镇语）。

他的传承是有源头的，坚持"固本"，坚持中国画要保留的特色，同时他又极其聪明地认识到，应该从古今中外的优秀文化中广博汲取。博取是有前提的，在固本的原则下进行。

他非常明确，不是接受外来的东西愈多成就就会愈高，外来的东西一定要"洋为中用"，否则外来的风格愈强，反倒愈削弱了民族风格。

周昌谷的画最主要的特点就是美，他是一个唯美主义追求者，但不是西方概念中的"唯美主义"追求者。因为"唯美主义"在西方是个约定俗成的美术史概念，是指那种摒弃内容的唯形式主义；

而周昌谷却是关注内容的，这内容便是"纯情"，所以用"纯情至美"四个字可以概括他的艺术特点。

他画的少数民族女子非常纯真，人物姿态和服饰背景都很美。但屡屡受到批判，说他表现小资产阶级情调。好心的同事暗地里"曾劝他多画画工农兵、英雄模范，少画或不画少数民族妇女，他立即反对：'工农兵、英雄模范，我也画的。但少数民族妇女是我十分倾心的题材，而且也是我求索、发挥彩墨画技巧的好题材，我是不会放弃的！'"（参见郑朝《望江阁上倚栏干——漫忆昌谷》）也正是他在艺术上的这份自信，终于成全了他艺术的鲜明个性和高度。

1956 年他独自去了西双版纳，画了很多少数民族速写，其中创作的《傣人汲水》因妇女领口

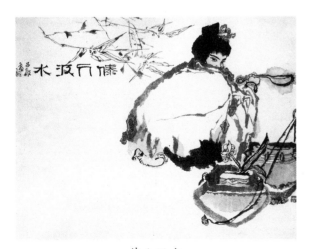

傣人汲水

太低，太漂亮，被说成形式主义代表作，是"毒草"，遭到批判。1958 年 5 月号《美术》点名批判了这幅作品，后来画的《傣人汲水》构图完全不同，但见过第一幅作品的人都说第一幅画得美，但已经被销毁了。后者构图很特别，主体少女背向画心连同陶罐挤在右边，画面左方留出大片空白，疏密反差极大，却在上方横题画名，一增纵横之势；题款上方双钩的竹叶起到呼应主体的作用，少女从裙摆下露出一只光脚丫，该是跪着舀水。回眸一瞥，那眼睛虽然美丽，多少带着一丝忧伤，留下了作者下意识的惊恐。此画黑白对比强烈，非常有整体性。

1973 年遇上全国刮起的"批黑画"之风，他的《荔枝熟了》被列为全国四大被批判的黑画之一。《荔枝熟了》现在被学术界认定是他最有代表性的佳作之一。该画描绘了傣家少女肩挑竹篮满载而归的美好情景。人物形象甜美动人，整体造型以浓墨画成，具有丰富的墨韵变化，与概括简洁的竹竿形成对比，充分体现了周昌谷绘画的"阔笔"特色。画面用色少而朴素，人物头巾处施以冷蓝，竹竿上点缀有用笔很小的暖褐色，点画之间显示出对色彩冷暖原理运用之自如娴熟。

周昌谷的传统文化修养很全面，无论诗文、书画、金石、考古各方面都很在行，虽然他平时温文尔雅，厚道纯朴，但在艺术上却不是一个安稳、

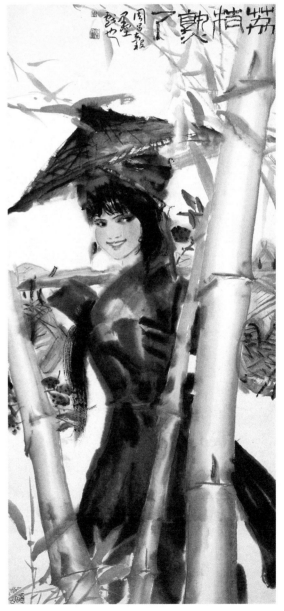

荔枝熟了

守旧的人。他的思维非常活跃，妙悟独造精神处处表现出来。

　　周昌谷的艺术成就，最富创意的在于用色，在于对色彩艺术原理的深入研究和在作品中无与伦比的卓越处理。他的作品用色特别鲜艳明丽、清新典雅，超越了千年文人画，也远远领先于同代画人。其妙处在于，尽管他的色彩效果让人联

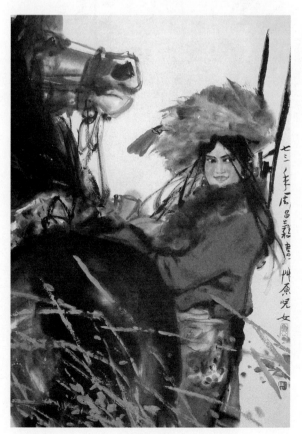

草原儿女

想到西方印象主义绘画，但缜密观察又可发现，其用色皆从中国画的用色规律出发，这是他最鲜明的特点。别人色彩用多了会有水彩画、水粉画或者油画的感觉，可他的画始终保持着中国画的特点，非常难能可贵。《草原儿女》描绘藏族少女迎风侧立在骏马旁，红衣黑马，色泽浓厚，对比强烈。少女头上的皮帽质地表现得极为传神，衣服上的朱砂色厚重、艳丽，与前景中以浓厚石绿色画的劲草相呼应，表现出草原特有的粗犷豪迈之气，这是作者从古代壁画、工笔重彩画中吸取用色方法，创造了一种他所特有的重墨重彩样式，以红与黑为主色调，又间以草叶的蓝绿色，效果特别强烈。尤其当此类作品置于众多画家的集体展览中时，就具有无与伦比的竞争力，常常能深深刻入观众的脑海里。

　　昌谷先生深入研究传统的色彩观，研究古代壁画和卷轴画工笔重彩的色彩关系，研究山水画、花鸟画的工笔和意笔的色彩关系，研究民间年画的色彩，研究林风眠先生的色彩，研究西方以印象派为代表的对色彩科学的理解和艺术的运用。

　　长期以来，他将古今中外种种色彩知识去芜存菁，从理论上研究各种规律，并借鉴吸收到现代意笔人物画中去，反复以作品进行试验。比如，他发现印象派画家减弱物象的素描造型的完整形，让外形趋于朦胧、模糊，以增强光色的流动感，

同时使画面更具有形式感和抽象性特征，这种特有的未完成感的写意特质，与中国意笔画中的"尚意"精神有相通之处。《听雨》通篇风助雨势，斜横雨丝覆盖天地，让人物和荷花荷叶均罩在其下。人物居画面左下，有论者称人物身姿犹似蛟龙，与水结缘，倍增雨意氛围，这是观者的自然生发。好的作品就是这样，即使作者未必如是面面俱到，但他留给观者联想的余地越大，越说明内涵之丰富。观此作，充耳所闻皆为风声与雨声。

　　站在意笔人物画的立场来吸收各方面的色彩艺术处理方法，无疑是一条正确的道路。为了取得与意笔用笔用墨的协调，他一方面吸收工笔画用色的艺术处理方法，另一方面改变工笔色彩的用笔，将晕染法、钩填法改变成点染法、点虱法。这是他的创造。另外，他借鉴近代花卉画的用色用笔而产生的色彩艺术效果，移入意笔人物画，也非常有新意。

　　以前的意笔人物画，有单纯的水墨法，或用一二种颜色的淡彩法，优美潇洒，高尚清雅，主要是以水墨为主，色彩只起辅助作用。周昌谷《两个羊羔》就是此类作品。这是传统的意笔人物画用色法。但他不满足于水墨淡彩的成就，认为意笔色彩的方法应该多种多样，他努力寻找规律，要使色彩在意笔人物画实践中得到更深刻、更广泛的应用和发展。他不直接吸收西画中受光面与反光面的冷暖对比做法，而是去吸收西画中形成

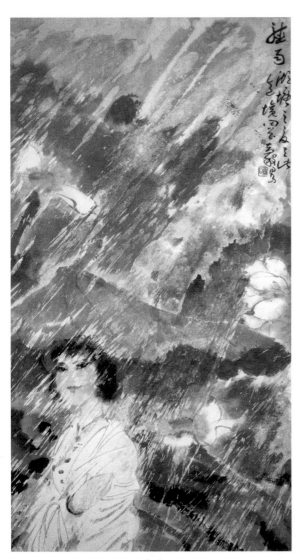

听雨

色彩美的科学原理。

他从西方印象派色彩学的冷暖关系中得到启发，深信色彩关系值得研究。那么中国画的色彩规律是什么呢？既然有水墨淡彩，是否可以有水墨重彩呢？是否可以有重墨重彩呢？是否可以有淡墨重彩呢？

他认为都可以有。他发现色彩的调和与对比规律，适用于西画，也同样适用于中国画。如果能将调和对比规律自如运用，就能千变万化。他发现：一般在色块较大的画面中，用的是色彩对比的方法，将调和放在对比的色块之中；一般在色块较小的画面中，用的是色彩调和的方法，将对比放在调和的色块之中。

比如，他以"万绿丛中一点红"作为色彩调和与对比的典型，剖析红色在不同深浅的调和绿色的万点冷色中，成了一点暖色的陪衬。在这个对比中，要注意中国画色彩特有的厚薄和轻重的对比，如万绿是用薄或轻的绿色，则一点红就可以运用厚或重的矿物质"朱砂"。如万绿是用各种各样厚或重的矿物质"石绿"等，则一点红就可以运用薄或轻的"朱砂"。他又反过来研究是否可以"万红丛中一点绿"，或者"万墨丛中一点红"，并一一做出回答。

他分析齐白石创造的"红花墨叶法"，是墨与红的色彩调和的深浅对比法，绿与红则是色彩

冷暖对比和深浅对比双重对比法，这就是单纯对比与双重对比的不同。

在常见的对比之外，他还研究非常见的对比。比如主宾与反客为主的研究，探索从深浅、浓淡、多少、厚薄、轻重等方面如何下功夫改变关系。

此外，他研究色彩的"进退"或"远近"问题：如何将进作退，将远作近，将清晰新鲜变作模糊暗淡，将暗淡变作清晰。常态中热是进色，冷是退色。反过来，如何以热衬冷。

总之，他认为在色彩的对比之中，任何翻覆变化总可找到规律，而且既有常态的对比，易于被人接受，又有反常态的对比规律，只有对色彩的各种对比十分娴熟又运用自如，才能创造出超过常态对比规律的美感来。

他归纳色彩一共有七种对比，即颜色的深、浅、冷、暖、空白加上墨色的深和浅。而且指出，事实上还不止这七种，就墨色说，也不止两种，所以又有双重对比和多重对比。昌谷先生画出了对色表，又指出这种对比规律只能按照艺术内容的需要灵活运用，这种色彩规律只能帮助我们对色彩的理解，而不能刻板死搬。

他分析民间口诀，从理论到实践阐述为何"粉笼黄，胜增光"，为何"青间紫，不如死"，为何"红衣裳绿裤子"不易处理，敦煌壁画又是怎么处理成功的，等等，让人非常信服。他对"丹枫当于

夕阳时看最妙"和"映日荷花别样红"都进行了色彩对比的原理研究。

由此，他认定"我们古代艺术家们是很懂得色彩对比原理的，只是他们没有将这个原理依科学道理分析出来罢了"。他认为那些国画大家的用色独创之处和他们色彩上的独特风格，需要更深入的研究。

他研究吴昌硕先生对中国画色彩"古艳"的追求和表现，又研究民间年画十分响亮的色彩美，纯黄、纯紫、翠绿、桃红造成年画强烈的民间色彩，两种色彩风格绝不相同，绝不调和，不可交融。

他捉摸恽南田、任伯年、吴昌硕等的花卉画的色彩艺术规律和方法，大大拓宽了意笔人物画的用色法。做到了墨分五彩，色有墨韵，墨色的对比、穿插、调和浑然一体，各种方法兼收并蓄，使学术研究的路子更宽了。

可以说，周昌谷对传统的"随类赋彩"原则有所突破，他的意笔人物画对古今中外绘画的色彩艺术长处的吸收之广之深，至今无人可及。意笔人物画在他手里，于水墨和淡彩之外，别开生面，变得更加丰富多彩，从而开辟新路，其色彩几乎被推到极致。

周昌谷曾在一幅《边寨春晓》中自题"色彩阔笔点虱为周昌谷人物画之一格"。其自创"以卧带转"的"阔笔法"和改造了的"点虱法"，

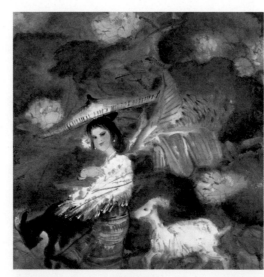 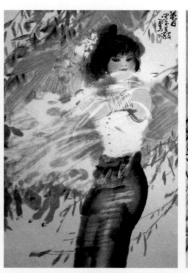 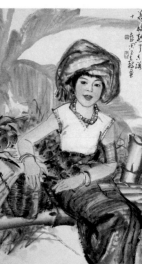

荷塘牧女　　　　　　春　　　　　　吉诺十岁

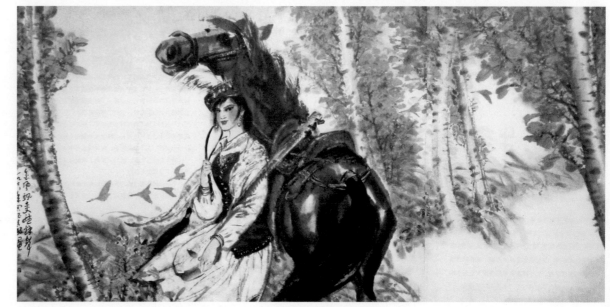

秋风飒爽

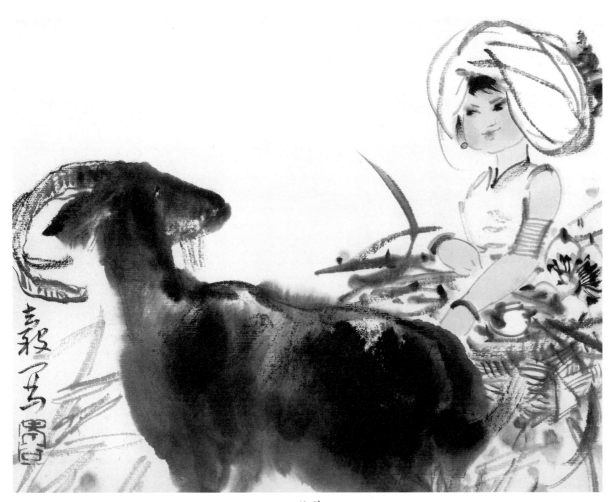

牧羊

使意笔人物画的用笔超越了过去对轮廓线的认识，用笔更富质感，从而拓展了笔墨意义，深化了笔墨精神。其人物靓丽秀美，其花草娇艳出色，整幅作品灿烂无比。

比如，他曾毫无保留地介绍自己的独家本领，怎样用阔笔点乱法画草帽和头巾，怎样应用破墨法去画眼睛，为将破墨法首次用于人物的眼睛，据说他经过六年实验才取得成功。对于"明暗"

如何服从"笔墨"问题，他又以"头发的画法"为例做过详细介绍，让人敬佩。

他的结论是："从中国画的时代气息和发展情况看，应该说可以不使用表现光暗的技法，也可以直接描写光暗。但在描写之中要光暗服从中国的民族形式，即服从于中国画的笔墨特点。如果笔墨服从明暗，则是强调了明暗而减少了中国画的气息。这里要强调的是寓明暗于笔墨之内，反对以小笔墨去刻意追求明暗。"

对照当前画坛许多所谓中西融合的追求，以至诸家还在喋喋不休的道路之争，其实在周昌谷这里早已有了明确的结论，并且以技法的突破给出答案。这就是前瞻性，这就是天才让人汗颜的魅力。

周昌谷的创新是多方面的。潘天寿曾将山水画与花鸟画相结合，创作了名作《小龙湫下一角》，周昌谷则大胆尝试花鸟画与人物画相结合，创作出诸如《荔枝熟了》《草原儿女》《荷塘牧女》《春》《吉诺十岁》等大量新作，此类作品创造的环境气氛相当特别，抒情调子浓郁，以极富诗意的境界构思，烘托出人物细腻的内心感情。他甚至"把人物当花卉来画，清灵洒脱，明艳而超逸，别开生面"（潘公凯语），画面笔致遒劲，墨韵清润，色彩明丽，对比明朗优雅，艺术效果特佳。

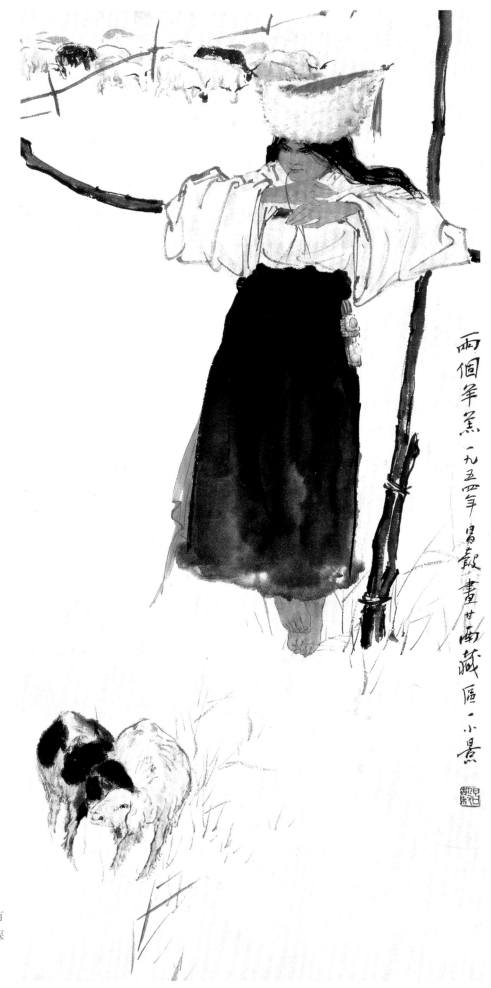

两個羊羔 一九五四年貴戴畫甘南藏區一小景

两个羊羔

 作为新中国第一个国际美术金奖之作，画面祥和美好，诗意盎然，藏区风情浓郁，特有意境。通篇简洁明豁，少女与羊羔，有对比有呼应，变化丰富而整体统一；空间延展，景深意远，有笔有墨，艺术感染力很强，达到一种高水准的境界。

 学术界一般以《两个羊羔》得奖作为"浙派人物画"的起始。

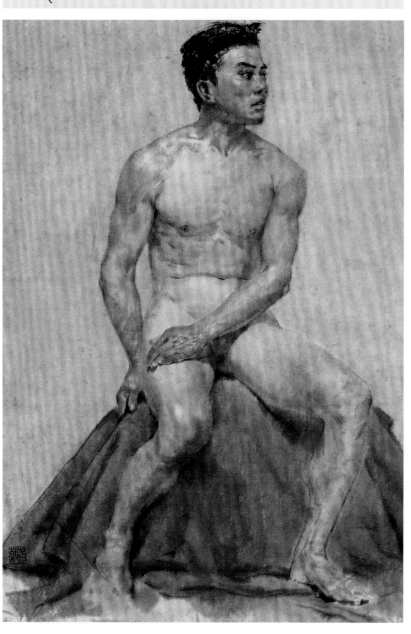

早期素描（水墨人体写生）

这幅《早期素描》，完全用水墨按西方明暗素描的要求来画。尽管很准确又很传神，但作者后来的素描并不是按这个方向发展，而是改造成一种与中国画相适应的专业素描，主要用线来表现形体，画成白描、速写或者结构性素描。对于中国画，特别是写意画的基础教学意义深远。

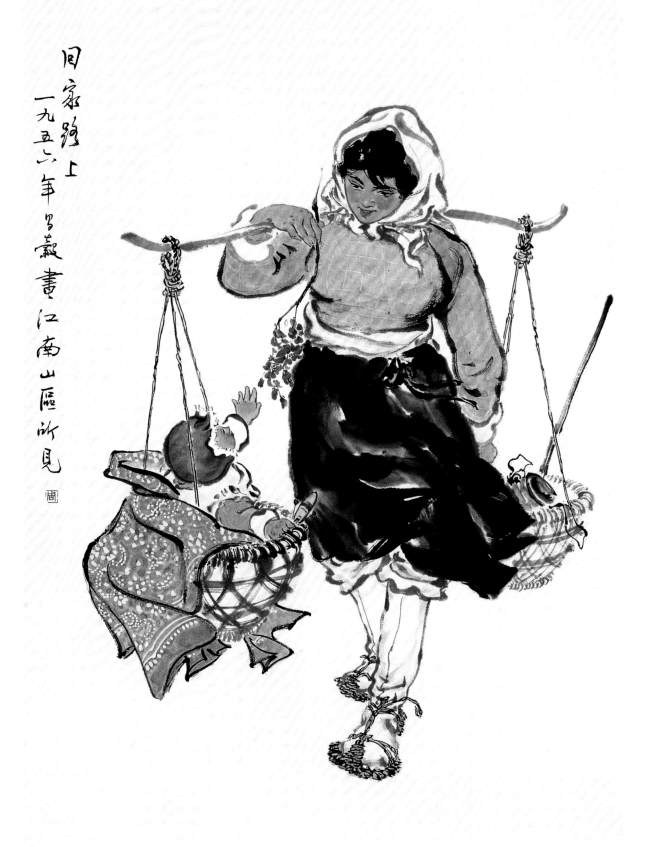

回家路上
一九五六年昌藏畫江南山區所見

回家路上

母子间的天伦之情充溢着画面，颇有笔情墨趣，人物吸取了
西方造型之长，准确生动。画面用色单纯朴素，富有乡土气息。
整幅作品没有任何背景，题目"回家路上"留给人联想的余地，
人物动态神情均充满对生活的热爱和希望。

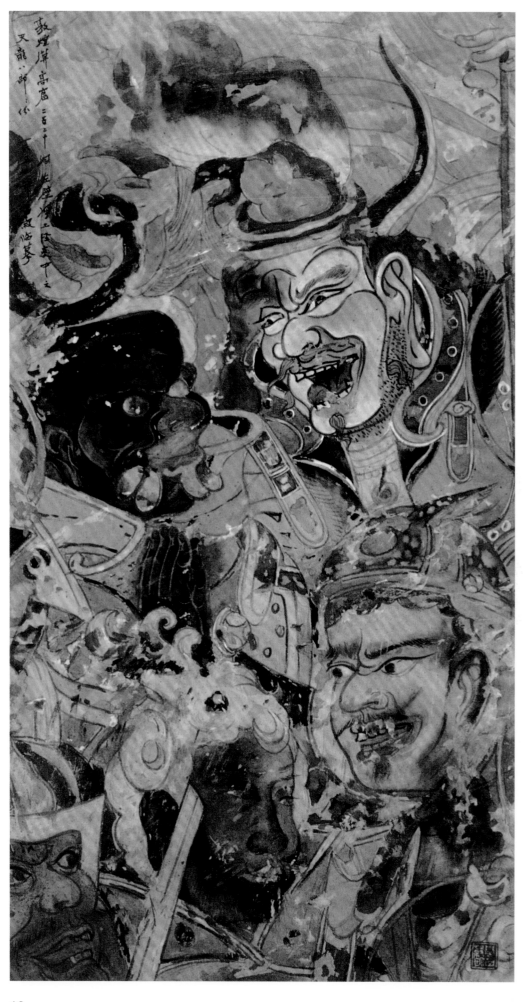

敦煌临摹　天龙八部局部

　　此为作者六十多年前面对敦煌莫高窟洞窟壁画，在极其艰难的条件下的对临作品，准确地再现了原作色彩辉煌、结构圆满的盛唐风格。

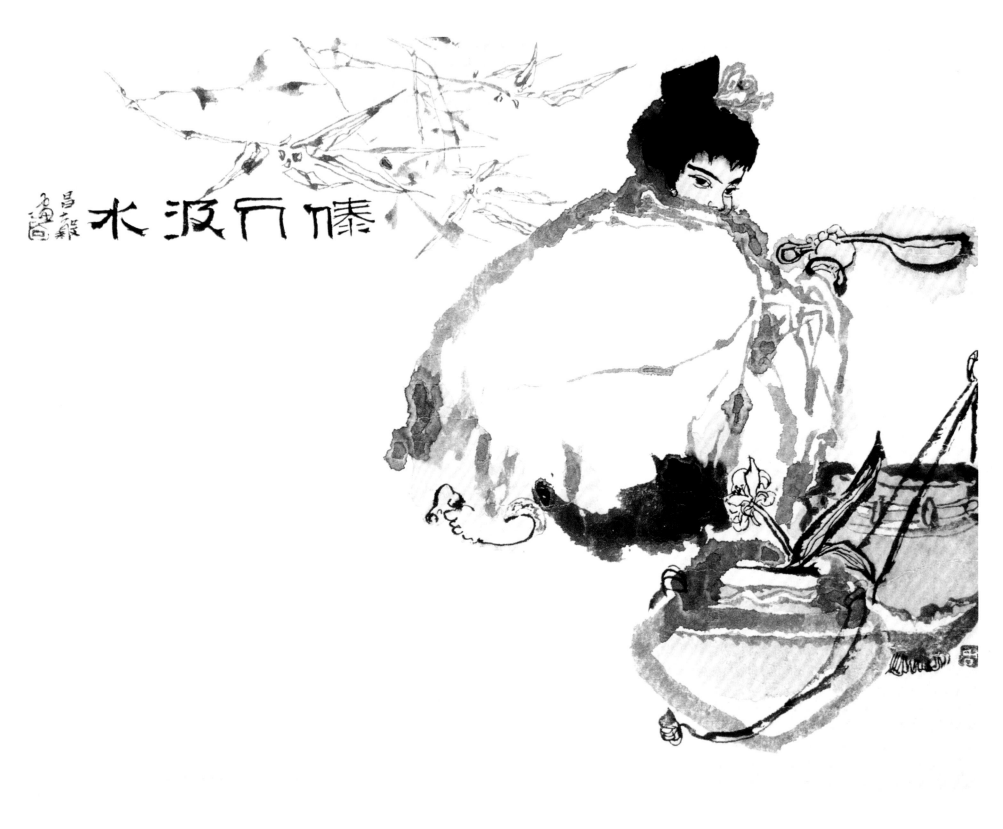

傣人汲水

傣人汲水

　　构图很特别，主体少女背向画心连同陶罐挤在右边，画面左方留出大片空白，疏密反差极大，却在上方横题画名，一增纵横之势；题款上方双钩的竹叶起到呼应主体的作用，少女从裙摆下露出一只光脚丫，该是跪着舀水。回眸一瞥，那眼睛虽然美丽，却带着一丝忧伤，留下了作者下意识的惊恐。此画黑白对比强烈，非常有整体性。

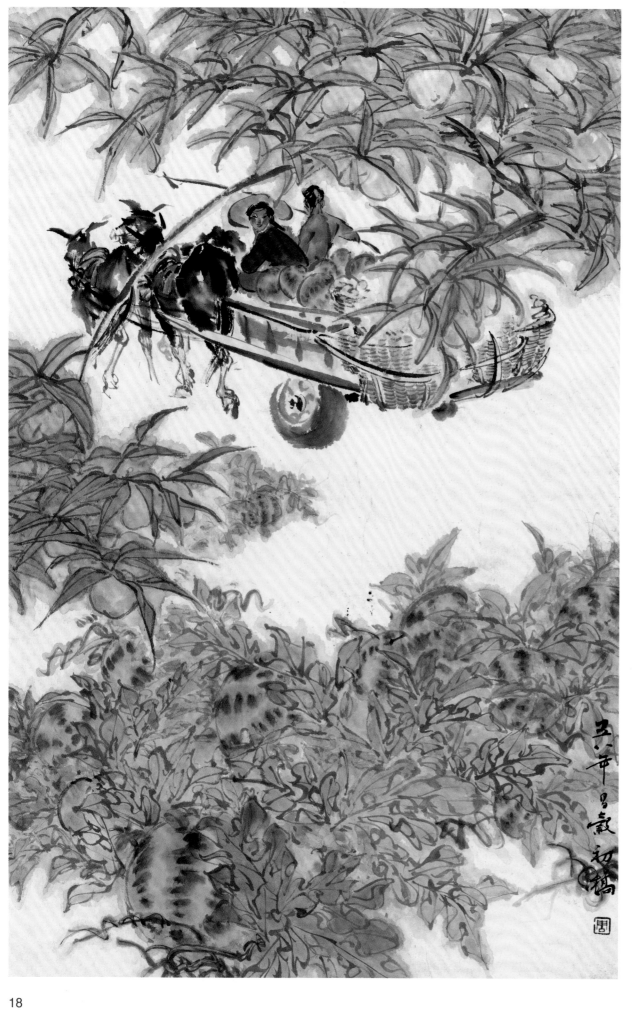

瓜果丰收

　　无论是装满瓜果的大车，还是赶车青年男女及骡马，都画得轻松自如，它们作为衬托的背景无须做精细的刻画；而在运走一车车瓜果以后，近处布满画面的依然是满树的果和满地的瓜，这才凸显了主题——瓜果丰收。

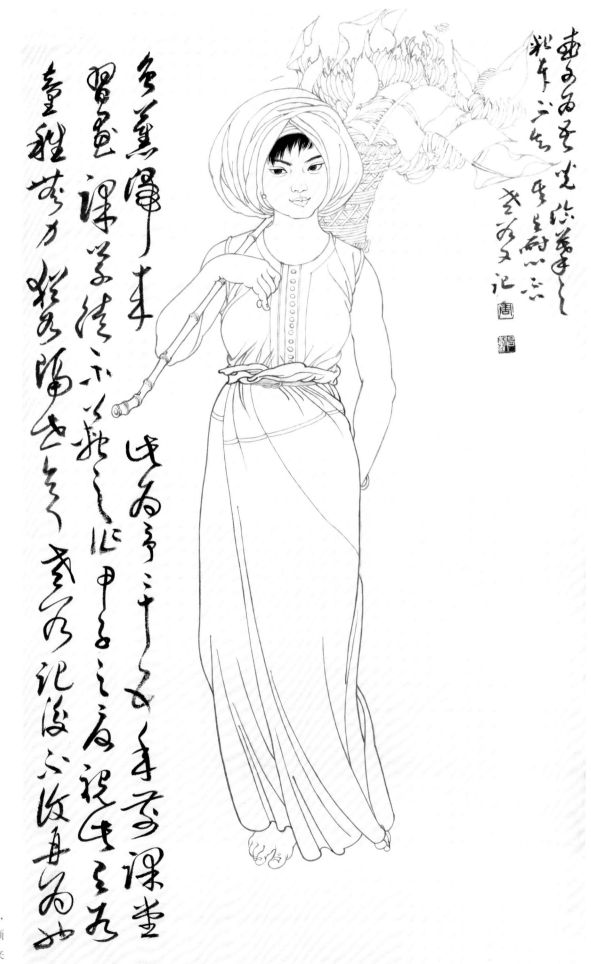

白描傣族姑娘

　　此幅课徒示范作品特别清纯，勾画一丝不苟，笔线干净利落，挺而不僵，富有弹性，写实造型准确，是白描作品中的精品。从中可以得知，写意画名家也是有其坚实的工笔基础的。浙派人物画诞生之初从写实发挥到后来的写意拓展，周昌谷作为领军人物步步坚实，才会有日后的贡献。

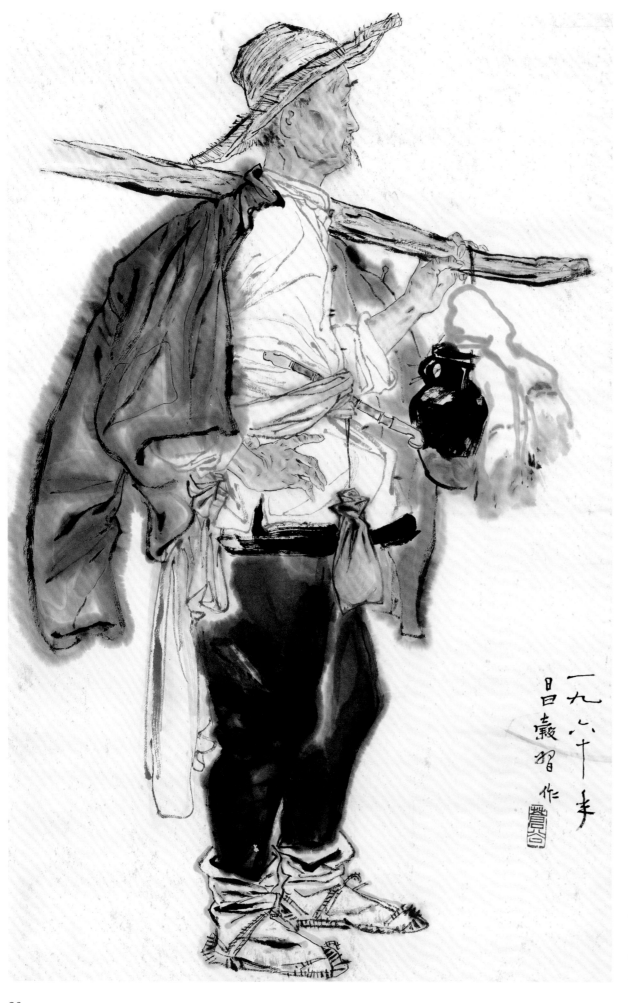

习作人物画

　　形象逼真，细部造型极其准确，吸取了西方写生之长，人物的精神面貌也借以得到反映。整篇疏密得当，线条特别干练丰富，充分显示出书法用笔之妙。

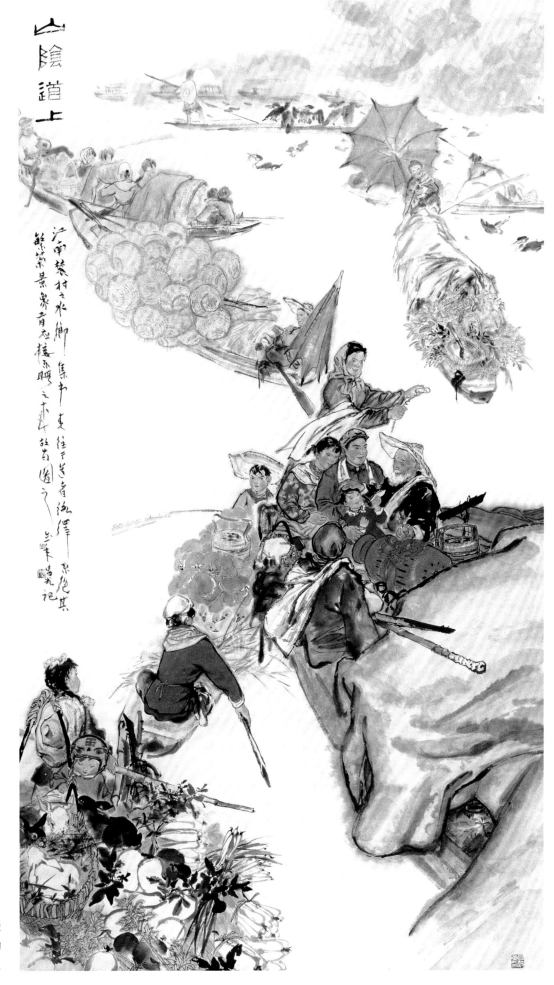

山阴道上

　　复杂的大场面是对画家构图能力的考验。水上船只的避让和画面安排的美感，主次、远近的布置，船队自右下向左上方的自然延伸，井然有序。人物的姿态各异，造型准确，服饰及其色彩均来自生活。整个作品气氛热烈，丰富多彩。

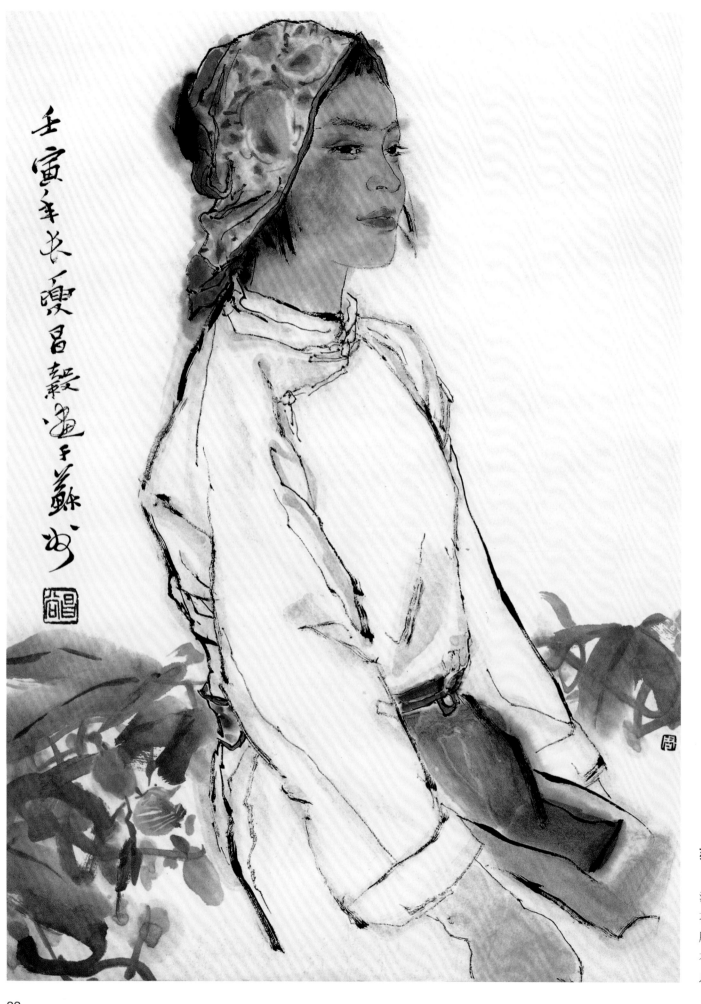

壬寅年长夏霞昌毂画于苏州

苏州姑娘

　　画面上的苏州姑娘是位劳动妇女，文静端庄，清丽淡雅，面部勾勒十分精准，颇见中国画白描功力。人物肤色局部略施淡赭，也许与潘天寿的"把脸洗洗干净"的提示有关。服装不作泼墨大写意，衣纹仅用意笔线描加淡赭复笔强化，背景以阔笔点虱的花叶瓜蔓作为衬托，颇显农家氛围。

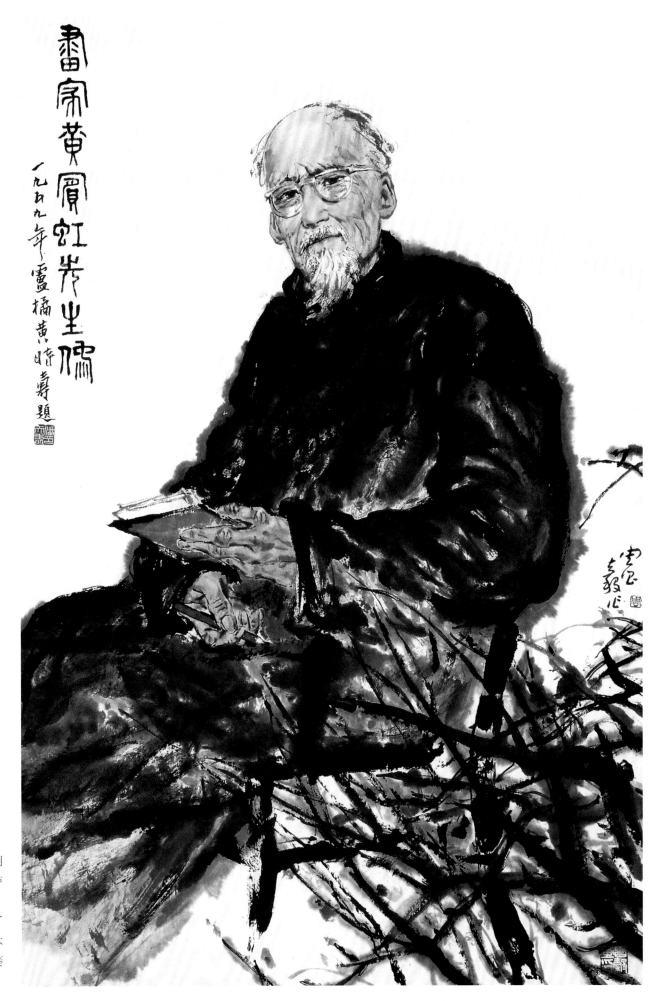

画家黄宾虹先生像

一九五九年卢橘黄时寿题

画家黄宾虹先生像

　　这幅肖像创作，潘天寿先生看后给予很高评价，亲笔用篆书为之题写"画家黄宾虹先生像"，落款"一九五九年卢橘黄时，寿题"。

　　这是人物写生时抓住宾虹先生的凝神刹那。画面突出了对面部和一双手的刻画，非常传神；服饰、座椅及配景花木则用焦墨带枯笔意写，不经意地暗示先生以浓笔重墨一扫萎靡因袭画风的创新之功。

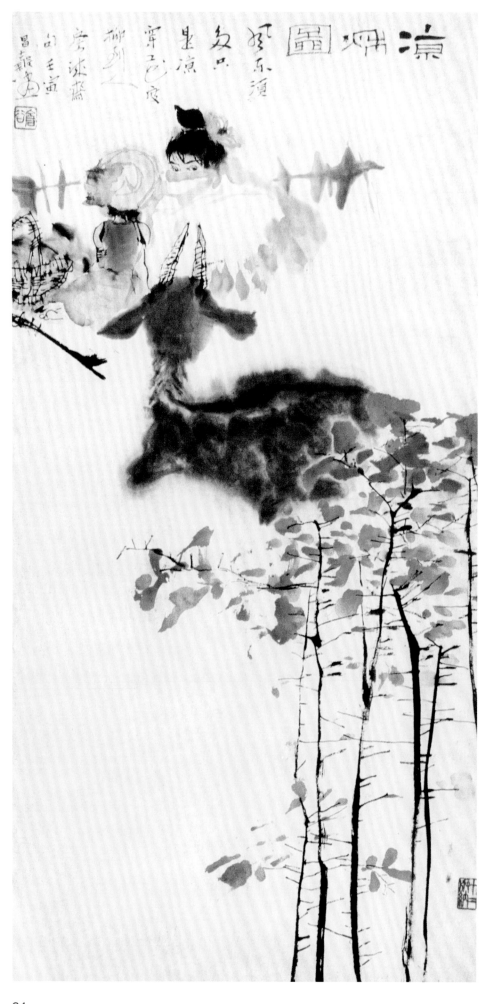

凉秋图

　　一朝被蛇咬，十年怕井绳。周昌谷作品频遭批判，寒意逼人，即使是此类求至美纯情的作品，也多多少少带上忧伤的色彩。此幅题款曰："风不须多只是凉，穿花度柳到人房。"红衣女孩露肩背向，相比作为正面主体的少女，尽管穿得并不少，却缩颈露出惊恐的眼神，感到寒意袭来。这种眼神在同时期所画《傣人汲水》和《吉羊》中都出现过。寻根究源，自然事出有因，绝非偶然。此幅中间背向的黑色山羊成"L"形连接上下的人物与红枫，上紧下松，构图上亦颇有特色。

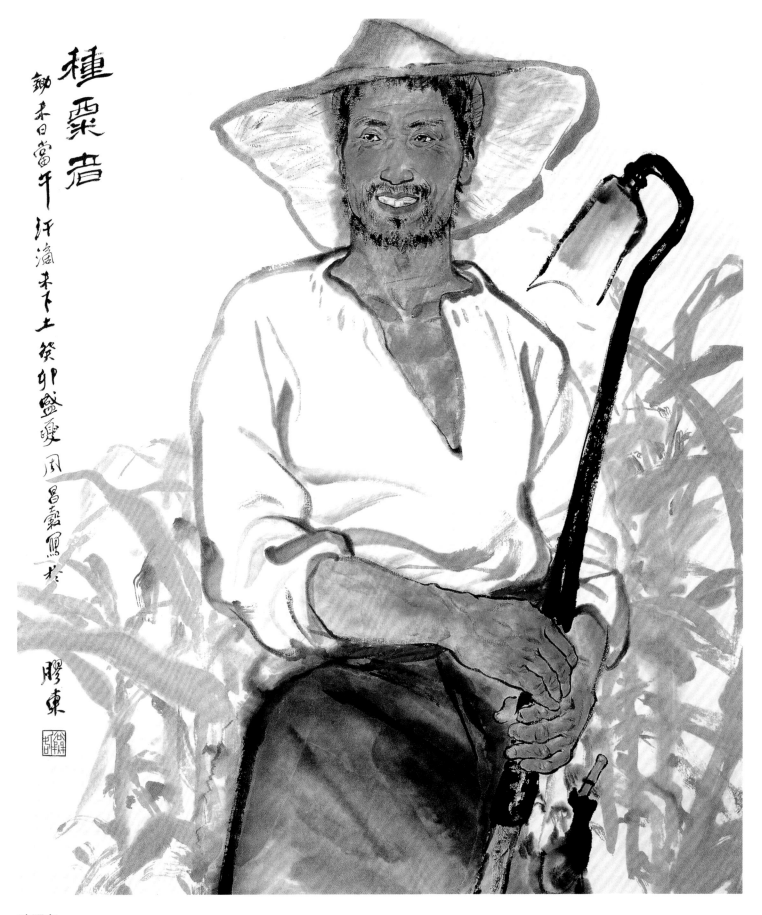

種桼者

鋤禾日當午
汗滴禾下土
癸卯盛暑
用昌碩筆意
膠東

种粟者

　　以阔笔点丑的玉蜀黍为背景，尝试着将人物与花卉合为一体，花卉已不单单作为背景衬托的身份而现身画面，而是成了画面不可或缺的一部分。此类探索或许是受了潘天寿近景山水与花鸟结合的启发。

　　山东大汉的主体人物，衣纹飘逸流畅，其身后的瓜果枝蔓泼辣豪放，不难看出作者书法用笔的修养。

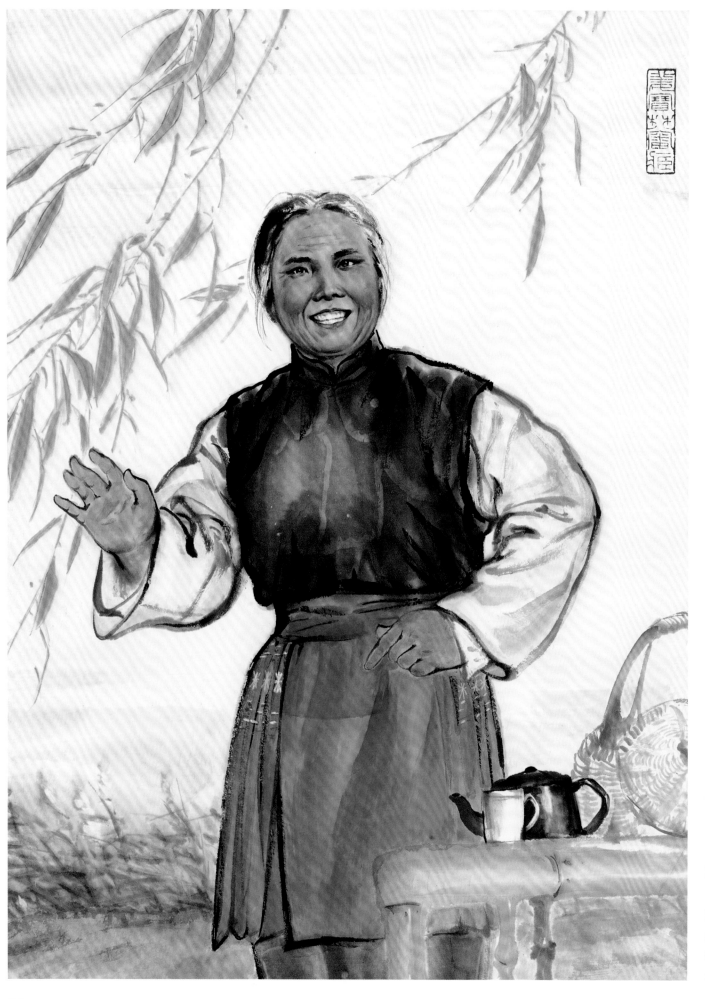

沙家浜之沙奶奶

　　此为革命样板戏的舞台人物画。从技法上看，形象勾线准确结实，色块深浅变化恰到好处。当然这是有严格要求的命题创作，作者没有更多的想象和写意空间，与昌谷晚年意笔人物画相比，还是相对拘谨了一些。

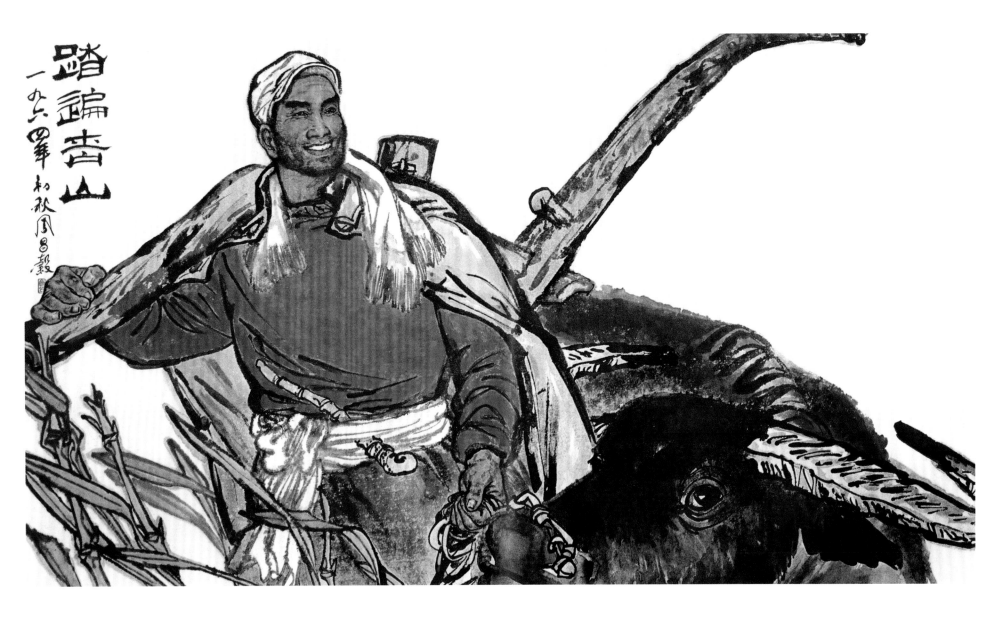

踏遍青山

　　此画吸收中国古代壁画用色之长，使用了壁画常用的朱砂、赭石、石青、石绿等矿物质颜料，注重墨与色、冷与暖的色调对比，画面的凝重淳厚与充满阳刚气的人物形象极为吻合。全图类似三角形的构图，非常稳固，又将人物略微左移，使画面重心偏置而产生动感，但又通过犁头的斜线直接边框，化险境而审势收合，达到协调之效。

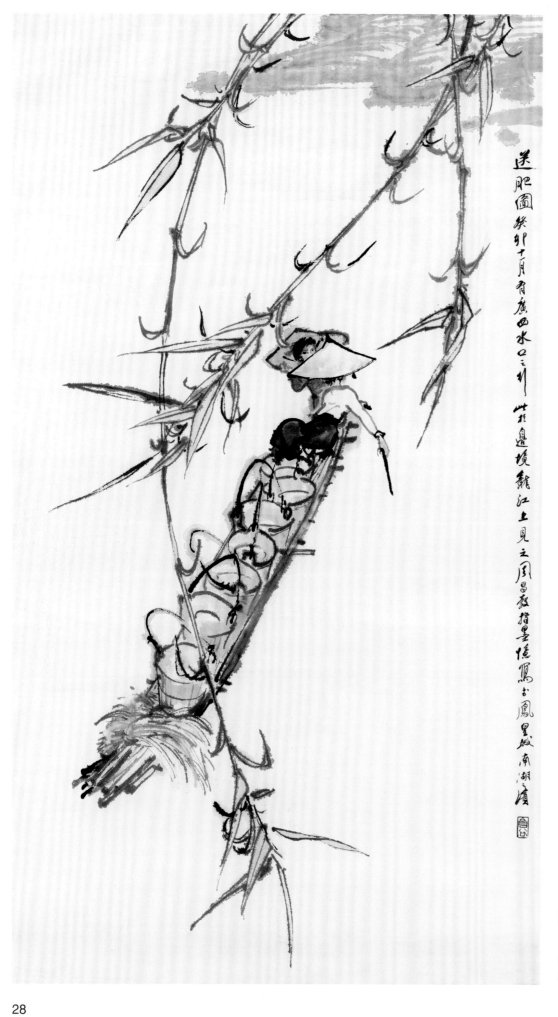

送肥图

送肥图 癸卯十月有广西水口之行 此柱邊境龍江上見之凰昌歌指墨憶寫于鳳凰臧南湖顾

送肥图

　　几枝芦苇作为前景似从天而降，把画面空白分割得很有情调，空白大小形状不同，既自然又有变化。送肥的竹筏参与了芦苇枝条对画面的大分割，构图奇特，十分爽快。

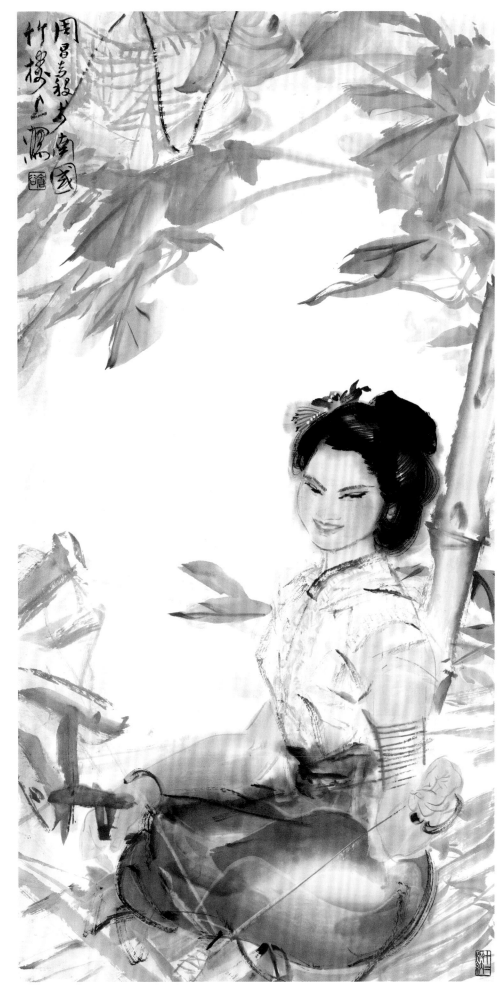

竹楼纺纱图

　　这是现场写生，也是一幅精到的作品。作者以他训练有素的敏锐眼光，捕捉到了现实生活中的美感，南国女子纺纱劳动的快乐与幸福感跃然纸上。画面疏密尤为讲究，上部树叶茂密，中部人物上身的背景大片留白，借以烘托出人物。纺纱女无论面容还是姿态，用笔既轻松又一丝不苟，特别是秀发处理，妙不可言。

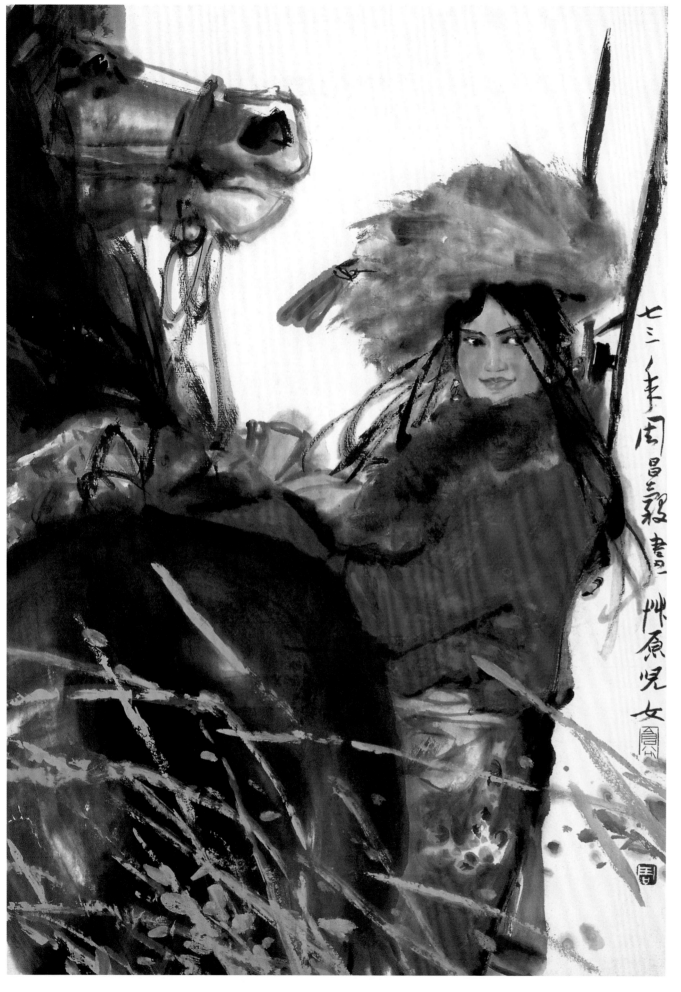

草原儿女

　　藏族少女迎风侧立在骏马旁，红衣黑马，色泽浓厚、对比强烈。少女头上的皮帽质地表现得极为传神，衣服上的朱砂色厚重、艳丽，与前景中以浓厚石绿色画的劲草相呼应，表现出草原特有的粗犷豪迈之气。这是作者从古代壁画、工笔重彩画中吸取的用色方法，创造了一种他所特有的重墨重彩样式，以红与黑为主色调，又间以蓝绿色的草叶，效果特别强烈。尤其当此类作品置于众多画家的集体展览中，具有无与伦比的竞争力，常常能深深刻印于观众的脑海里。

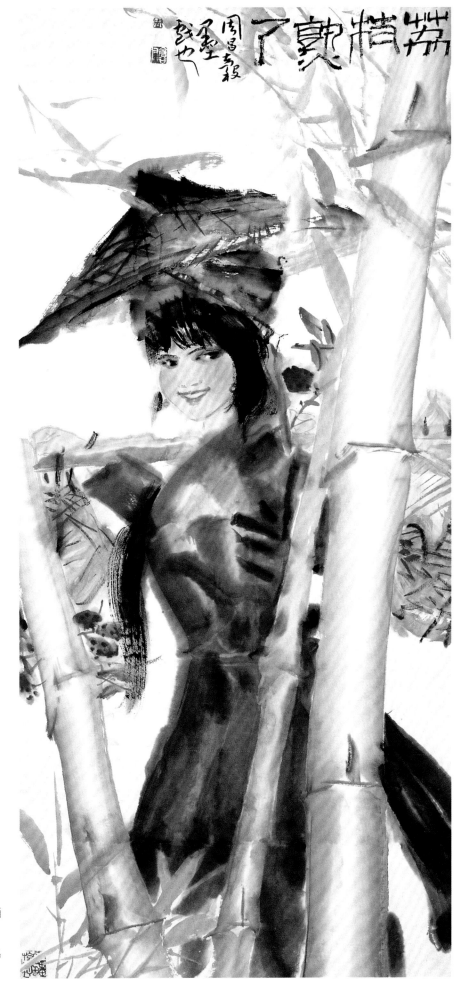

荔枝熟了

　　此画描绘了傣家少女肩挑竹篮满载而归的美好情景。人物形象甜美动人，整体造型以浓墨画成，具有丰富的墨韵变化，与概括简洁的竹竿形成对比，充分体现了周昌谷绘画的"阔笔"特色。画面用色少而朴素，在人物头巾处施以冷蓝，竹竿上用笔，点缀很小的暖褐色，点划之间显示出对色彩冷暖原理运用之自如娴熟。

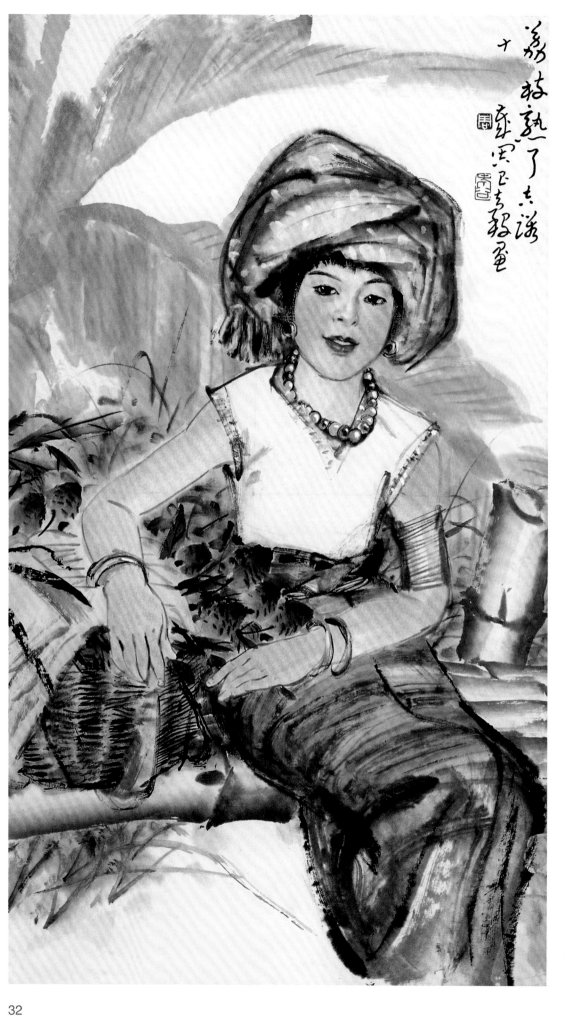

吉诺十岁

　　此画以女儿周天绛为原型而创作。画中傣族少女坐姿娴静舒展，神态天真朴实。面部、手部刻画准确，落笔轻松爽快，显示了画家扎实的造型能力。全画以雅致的淡绿色调为主，局部以红色点缀，透出清新明快之意。

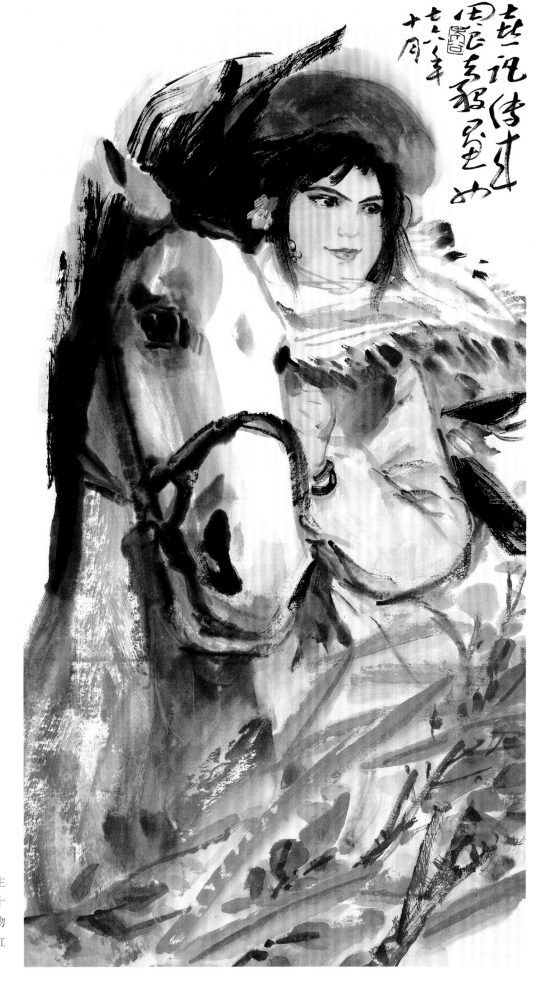

喜讯传来

　　"四人帮"被粉碎了，天晴了！民族有希望了！喜讯传来，神采飞扬，画面主人公小姑娘纯真无瑕，跨上骏马，前景一片灿烂。姑娘的衣服加了藤黄的亮色，十分鲜亮，充满朝气。构图很饱满，因为采取了中国画很少用的近景特写手法，人物的脸部和马头的刻画就显得特别细腻。尤其是人物那喜悦的眼神、玲珑的鼻子、红润泛光的嘴唇，还有黑发簪花，都非常可爱。

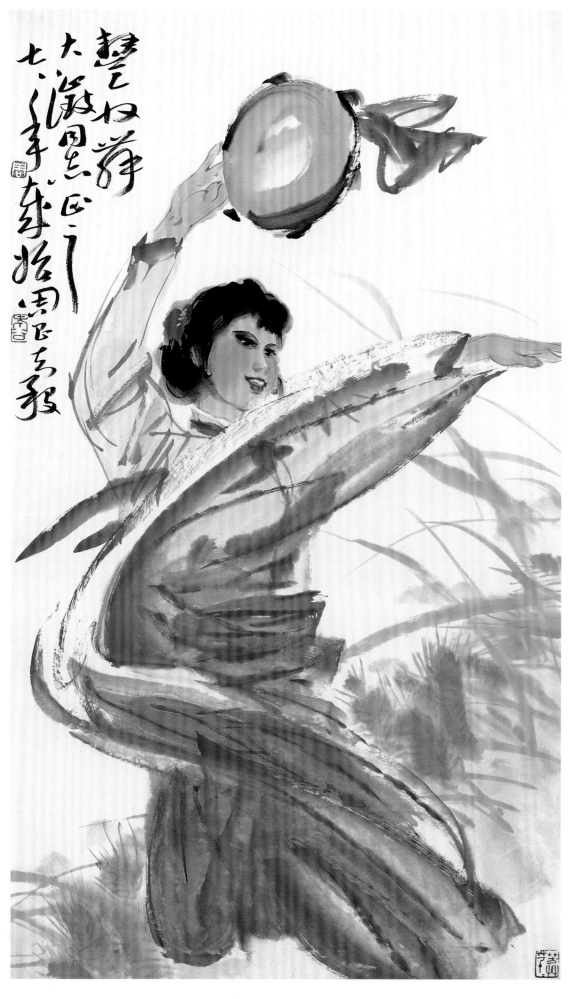

丰收舞

无论是欢快的舞姿，红黄亮丽的色彩，肆意的大写意用笔，还是画面人物、背景及题字从右下至左上统一的斜势，都使画面产生动感，显示欢庆气氛异常热烈。此"丰收"的含义岂止是物质上的，更有精神上的。

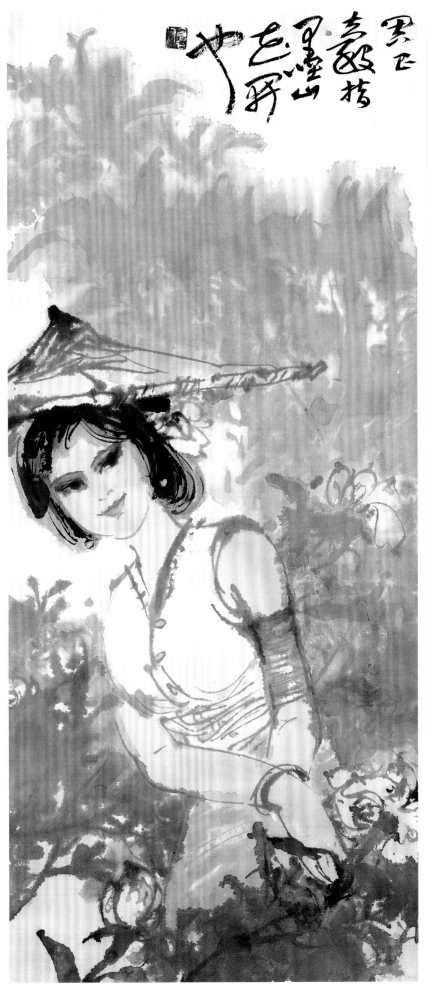

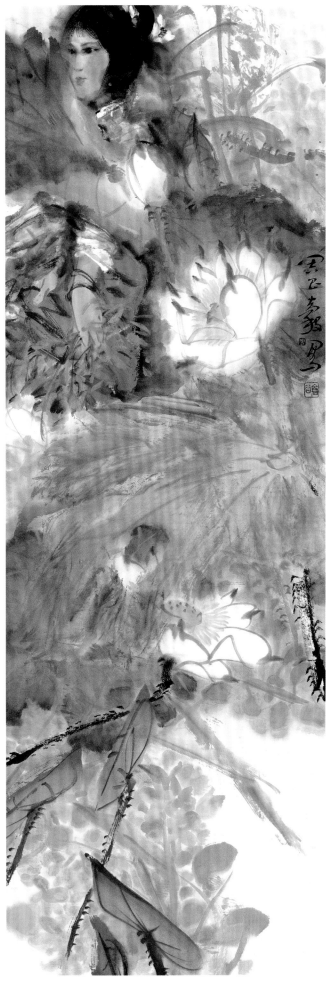

山花（左）

这是一幅指墨画。用指墨画人物，尤其是少女形象，难度比较大。因为指画一般用于表现自然天成的生涩老辣，那种不加修饰的拙昧；而表现少女的清纯天真，比如秀丽的眉眼、玲珑的鼻子、微翘的嘴角、飘逸的秀发，都不是轻而易举的事情。周昌谷这幅画却经受了挑战，不借助毛笔，而达到超常的表现效果，让人不得不为之倾倒。

荷塘打草（右）

作品色调浓重、饱满，且满幅画面写形用色，颇有装饰感，和以前以色、墨为实又留较多空白背景的画面相比，背景由虚转实、由薄变厚，作品中色、墨和空白既形成多重对比，又充分发挥色彩冷暖和明度的变化作调和，运用中国画色彩特有的规律，作厚薄、轻重的对比，用色通透，清润明豁，色、墨、空白相互协调。

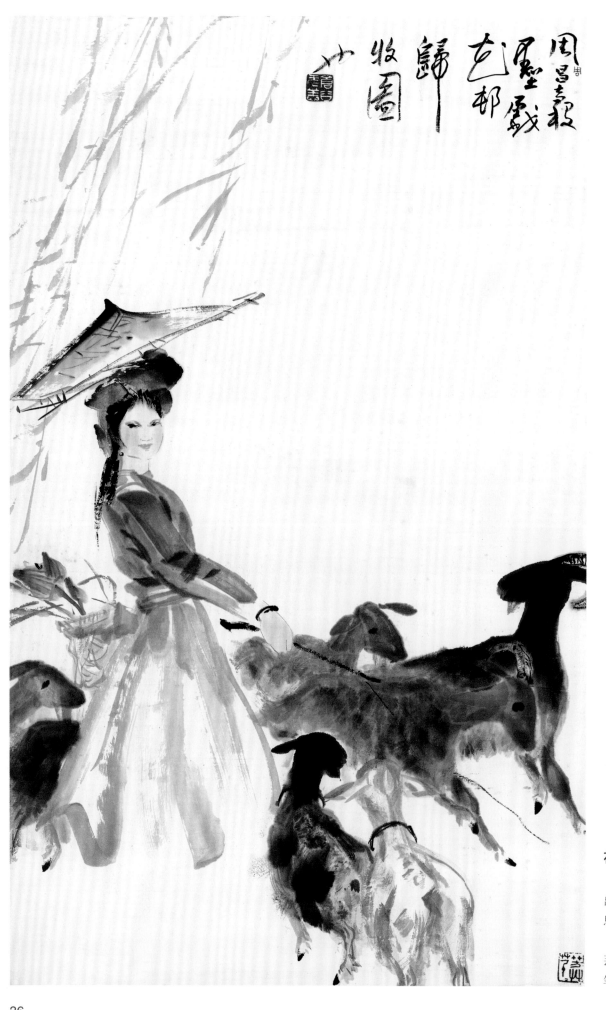

周昌谷墨戏
之郁
归牧图

花村牧归图

此画题意明朗，牧女、羊群、三朵红花蕾、数条绿垂柳，画面留出大片空白，朗空、微风……环境非常优美，用笔相当轻松，读者的思绪随着牧羊女在画中行进。

就技法而言，人物的草帽、头巾的用笔用墨，是从花鸟画中的点辄法和笔法中的"变"法相结合化生而来的。这是昌谷先生独创以阔笔点辄法画的现代人物。

风露

这幅墨竹题字中的"有风露之致"一语，点明所画为清晨之竹，所以正得沐浴露水而含露欲滴、挺拔饱满。两竿修竹各有所别，一竿叶茂露梢，一竿通天入地竹叶稀疏，两者错落有致，野逸又不失雅致。

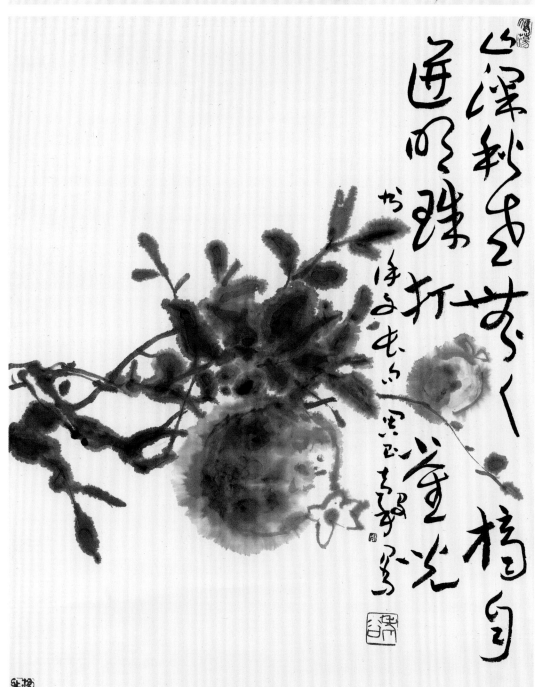

泼墨石榴

　　此画在题上明代花鸟大家徐渭的诗句以后，自然是一幅青藤诗意画了。一枝两只石榴果，近者大而饱满，远者熟而开裂，皆无人采摘，正应了题句"山深秋老无人摘，自迸明珠打雀儿"。作者创设此无人境界，寓意不言自明，怀才不遇，感慨万千。此为泼墨精品，水墨淋漓，老辣耐看，笔笔到位，题款位置亦耐人寻味，字款竖而果枝横，两者紧紧结成一体，甚妙。

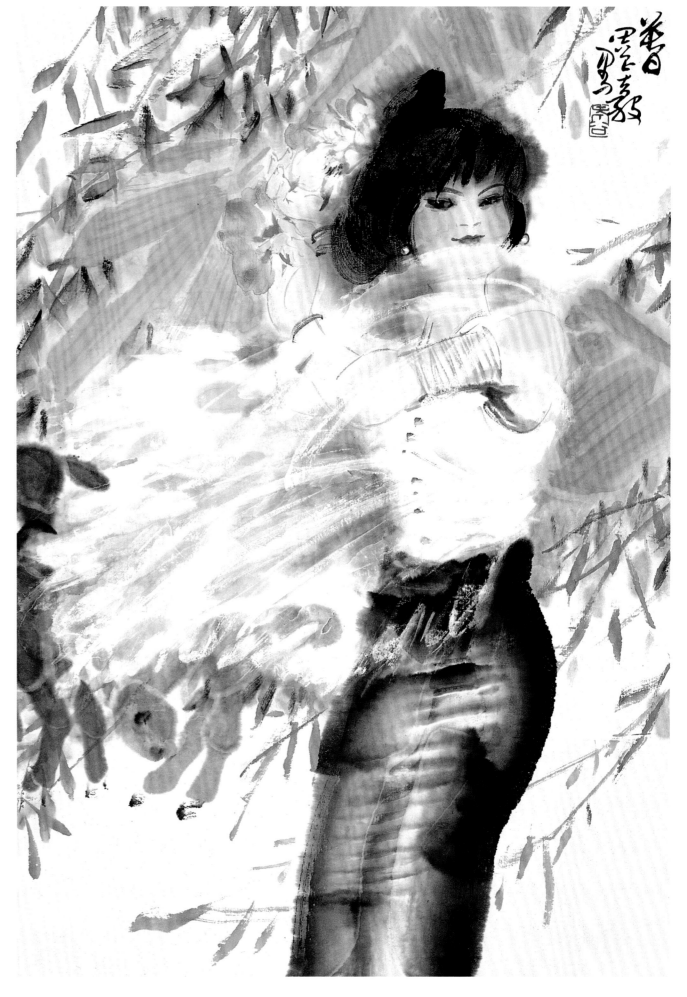

春

　　以傣族少女写春——对于漫长人生而言，春也是人生的春天，是充满希望的年龄段。少女胸前飘动起舞的纱巾，在画中特别抢眼，既证明春风不请而至，又充分运用了欲扬先抑的含蓄手法，让画面产生朦胧感，显现少女的含蓄美。"文化大革命"结束，艺术的春天来了，也许画家觉得自己的艺术春天也来临了，现在思之甚觉悲凉，他带给人间的总是灿烂的美好的春天，让人难忘！

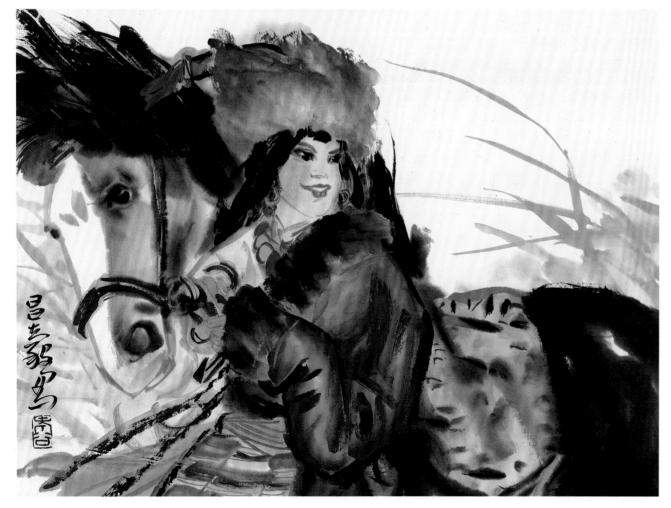

倚马

　　从技法上看，此画用笔浓重、肯定，勾勒清晰分明；色块和墨块搭配有序，用淡墨稍带上一些赭石色，落在少女的头上，毛皮帽子就不经意地有了光的感觉，却区别于西画；着红装的少女系的蓝色飘带用的是重彩。这种中国式的色彩对比更有民族风味。

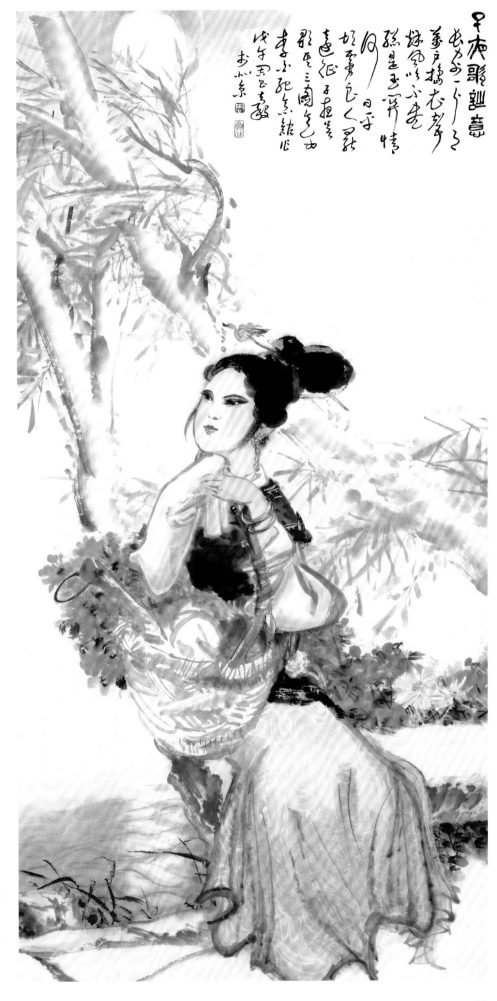

子夜歌诗意

长安一片月，万户捣衣声。秋风吹不尽，总是玉关情。何日平胡虏，良人罢远征。

李白诗意图中录之。戊午夏日玉泉杏心。

李白诗意图

　　戍边战士在遥远的塞北保卫大唐江山，居家女子的深情通过什么来表现呢？她月夜为丈夫捣衣预制寒服，画面选取了她在劳动小憩时坐下来用手巾擦了一把汗的那个瞬间。以对角线斜势构图，让观赏者的视线顺着人物和树干向左上方延伸，通过月亮把思绪带到远方……

　　朗朗月夜，长安城沉浸在这一片此起彼落的砧杵声中，风送砧声，思情不绝。

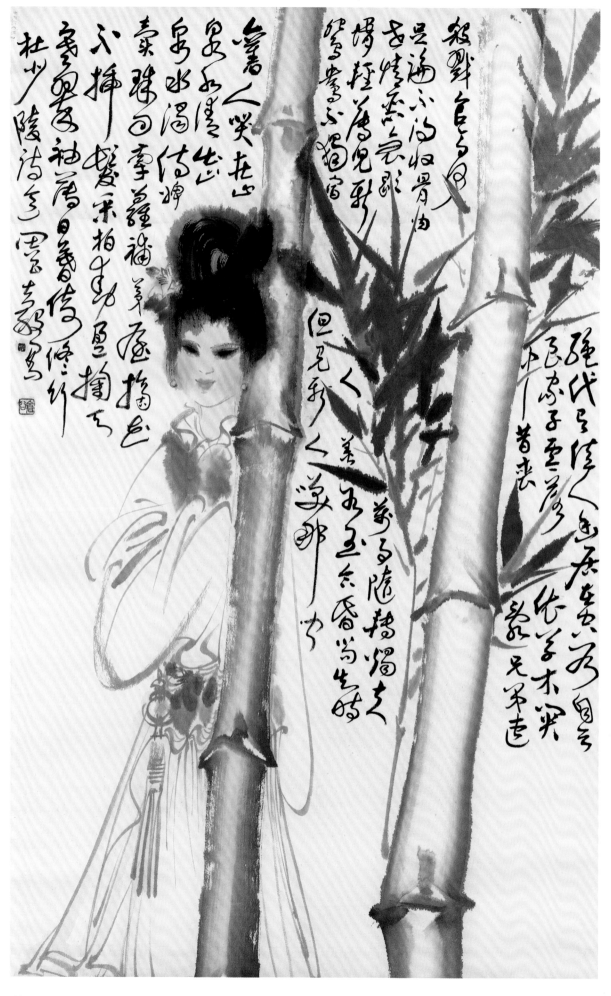

少陵诗意图

　　《少陵诗意图》录古风《绝代有佳人》全诗，与其说是对诗中主人公的同情，不如说是触动了画者心灵，类比起自身坎坷的经历来了。佳人处境无奈，画家个人的境遇亦何不如此！画面佳人忧愁却丝毫不显颓废，两竿新竹十分挺拔，寓意它们是可作依靠的，竹枝竹叶蓬勃向上，亦与佳人情状相得益彰。

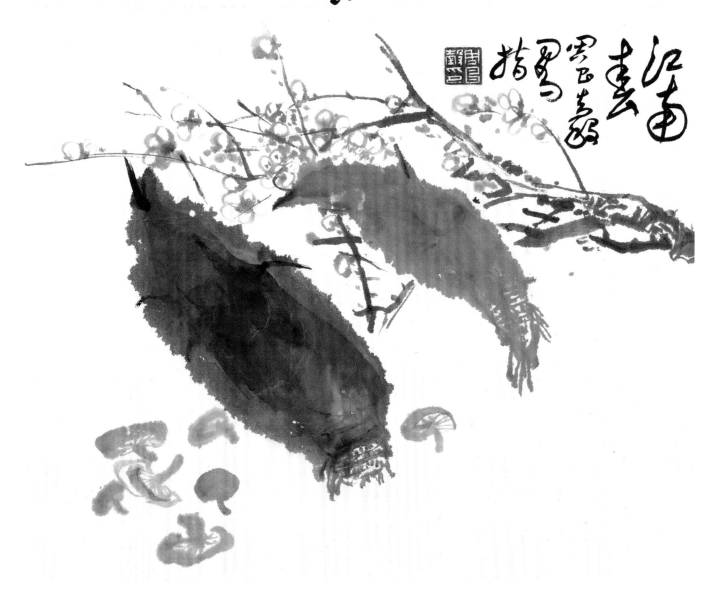

江南春

　　背景为高雅脱俗的一枝紫芍药、竹笋则淡墨加土黄，调出了竹笋的本色，晕化后浓淡适宜，写形传神，非常逼真，参差起伏又极富节奏感。作者画"新笋怒长"和"蘑菇出土"应该均有内涵，文人爱竹的刚直不折，笋是竹之子，用以自比不算太牵强。蘑菇娇嫩鲜美无比，象征着小生命的诞生。周昌谷在"文化大革命"中遭难，偶尔夫妻短暂欢愉，十个月后他们的女儿吉诺（周天绛）出生。婚后十年，喜得贵女，这是患难中的喜事，怎能忘怀？

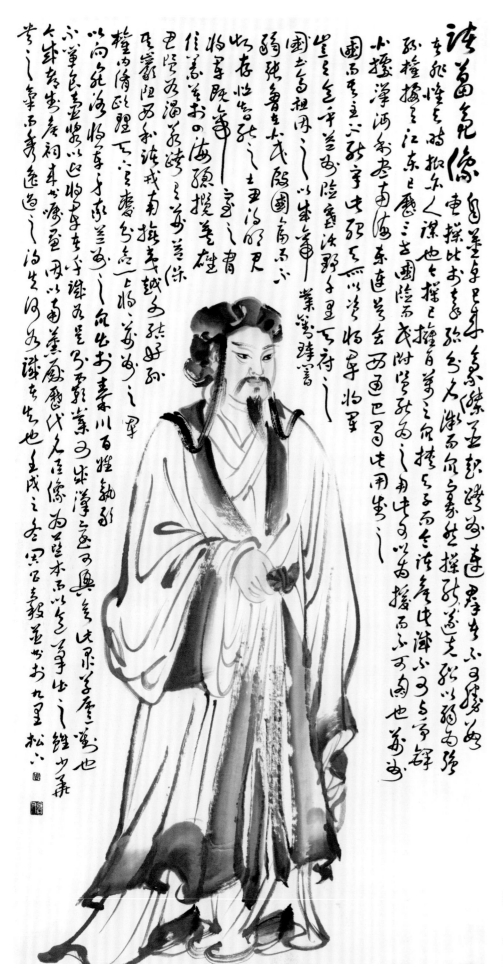

诸葛亮像

　　此幅意笔人物，突出人物的秀逸、处变不惊的内在气质，略去了外加的富贵态，与以往的历代帝王名臣像有所不同。原画上方题字较少，周昌谷却洋洋洒洒抄录了最能代表诸葛亮智慧的《草庐对》原文296字。他的蝌书体又与写意画非常协调，由此使画面大为增色："三分天下"亦遂成三国鼎立之势。

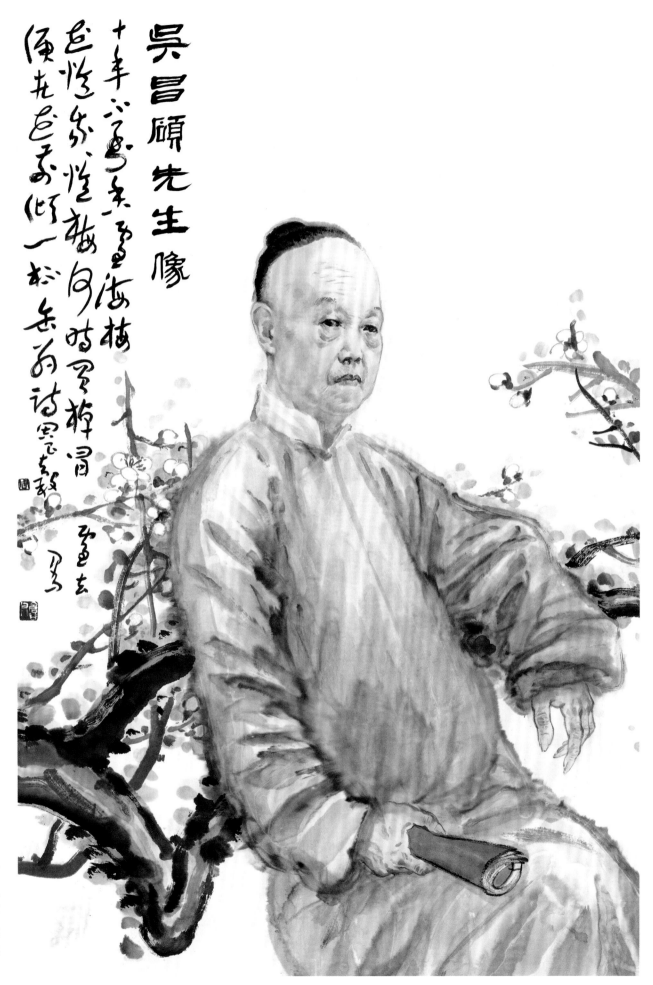

吴昌硕先生像

十年不到此看梅，重到上海梅
色快，快如性梅自如时受授尽
须无尽不限一松无有诗要云致

吴昌硕先生像

用大写意人物画绘大写意花鸟画大师，那种淡定、坚毅、自信，简直是在书写史书，从而表明中国画不管道路如何曲折，前途无限！大师背靠自己钟爱的梅花，画家又用独创的蚓书体书法题上昌硕老人的咏梅诗布满坐姿背景，不但内容相合，而且形式上让靠山更坚实，更耐人寻味。此画用笔用墨淡雅滋润，墨韵细腻，尤其是人物面部结构表现得十分到位。

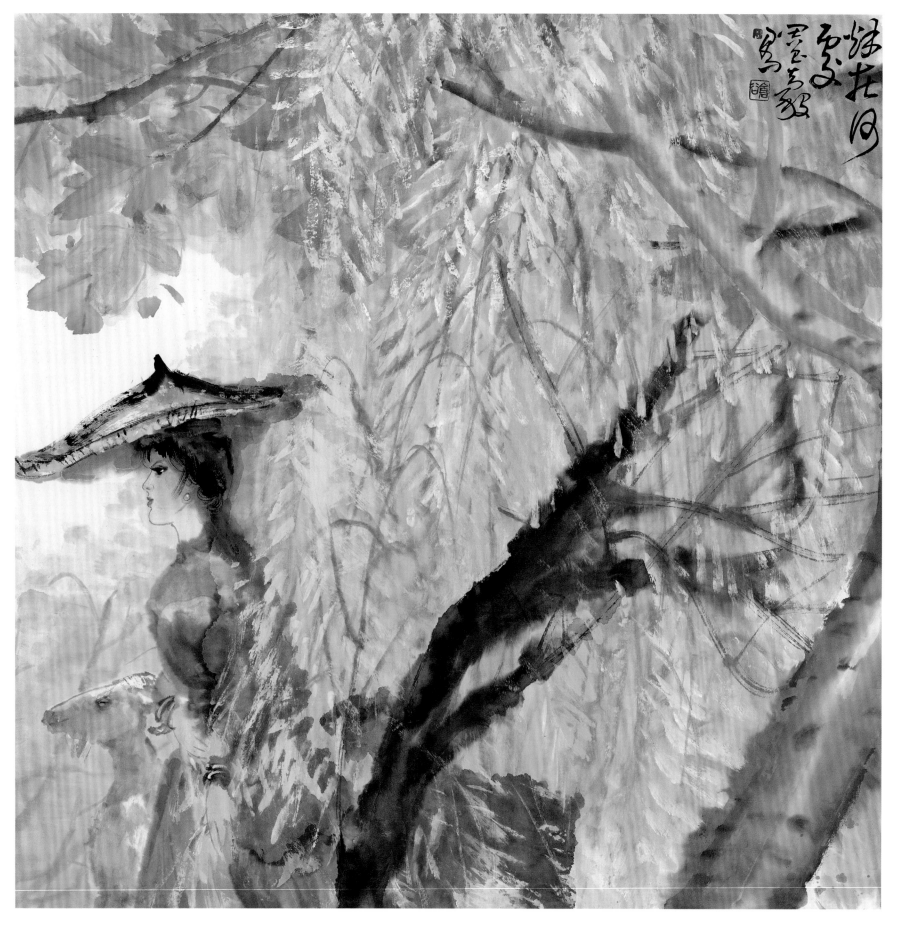

秋在何处

　　画面以黄色为基调，前景加粉变厚变亮，左上角偏暖，左下角远景则用水使黄色变薄变淡，在同色调中区别出冷暖、厚薄、形状等微妙变化。画中黄色斑斓闪烁，呈现出一派金秋气象。人物和羊以淡墨构成，且落于一角，而绝大部分画面均被重重树叶覆盖。

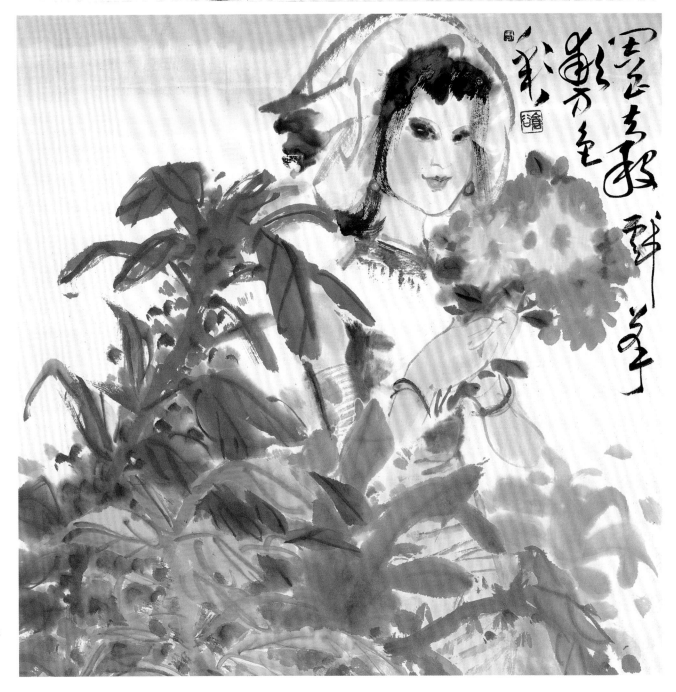

昌谷戏笔

　　论者云：以紫色衬托黄色，找准了秋的主色调。无论是画上题写"戏笔敷色彩"，还是诗句"秋容何颜色，造化弄人家"，都流露出相当得意的情绪。

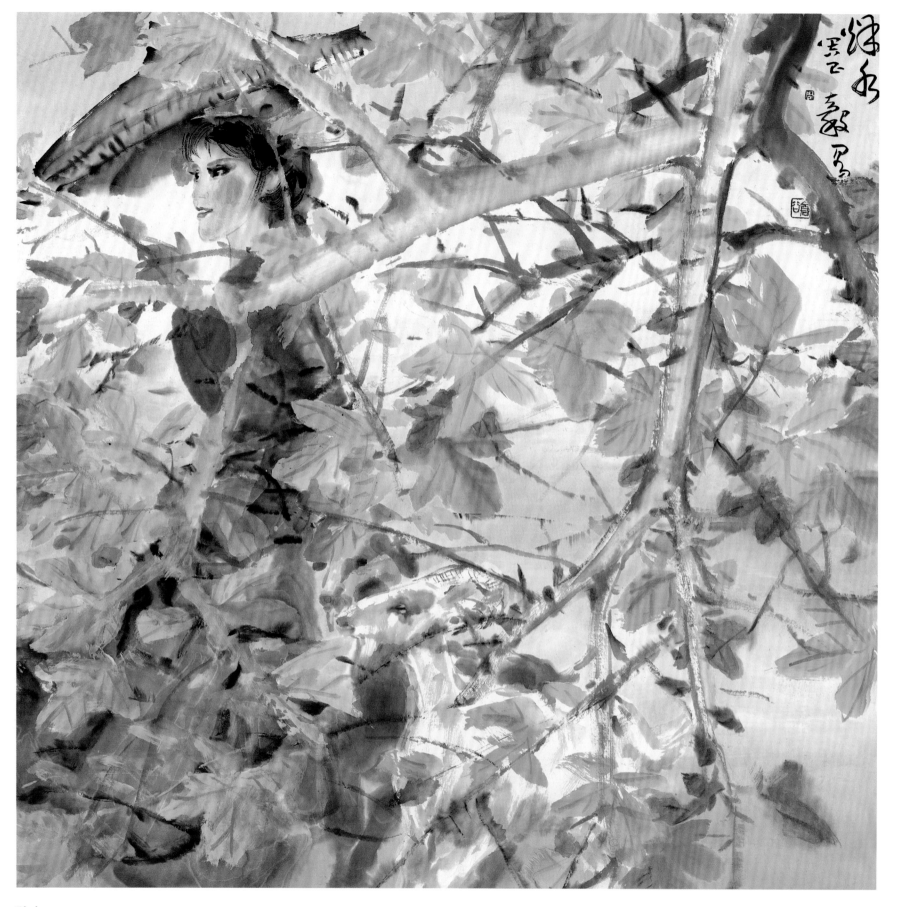

秋水

　　题为"秋水"，而画中何处有水？恍然间，树和人物的后面，在偏上部位的淡绿色背景之中有那么一段留白，这就是一泓秋水。如此含蓄不露，让人寻思，乃奇诡多变，愈藏而愈大，趣味无穷。画面以透明的蓝绿色为底。主体为前景中的枝叶，淡墨的人影隐隐约约从枝叶缝隙中透出。树叶以明丽的黄色为主，布满整张画面，枝叶间隔疏朗，透出秋天的一丝凉意。

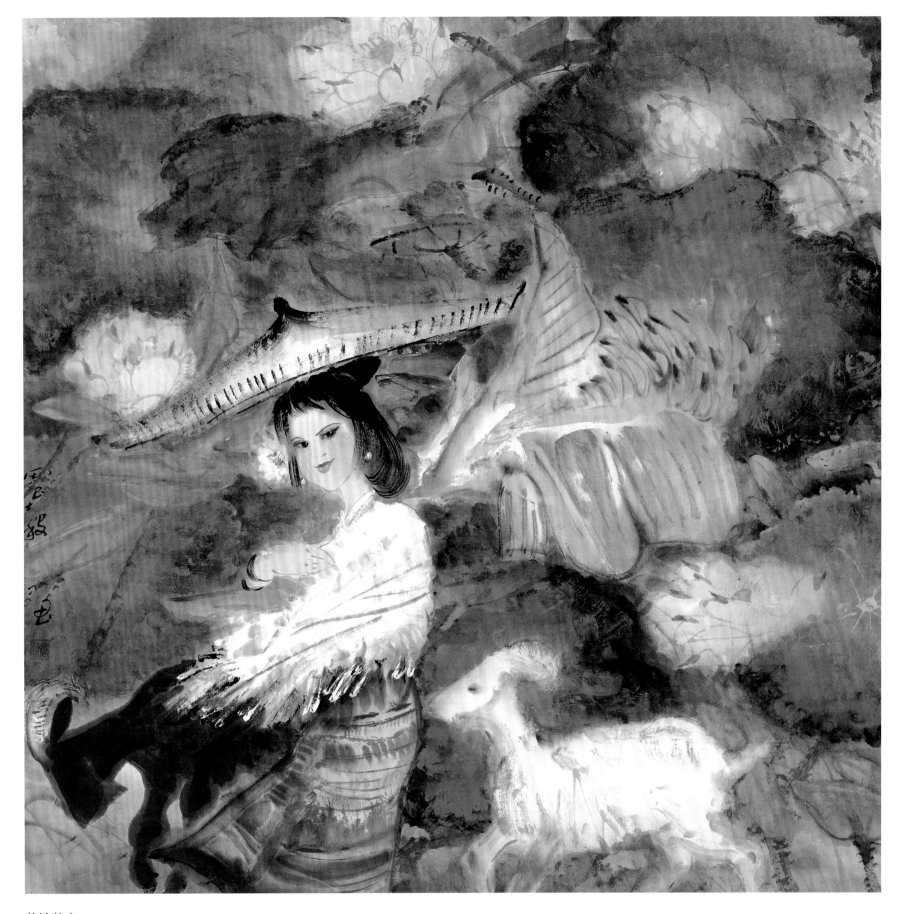

荷塘牧女

　　满构图、方构图，以重色来衬托亮色，让披着白纱的牧羊女和白羊处在铺天盖地的荷花荷叶中，不同于传统文人画背景留白的处理，由此可见林风眠的影响。此图以白为"实"，色彩反成为"虚"，一反传统处理之法。不透明的石青石绿有轻有重，大块大块地落在墨色上，其间缀以花蕊之黄，发带和嘴唇之点点嫣红，由此营造出如诗、如曲的荷塘月色。

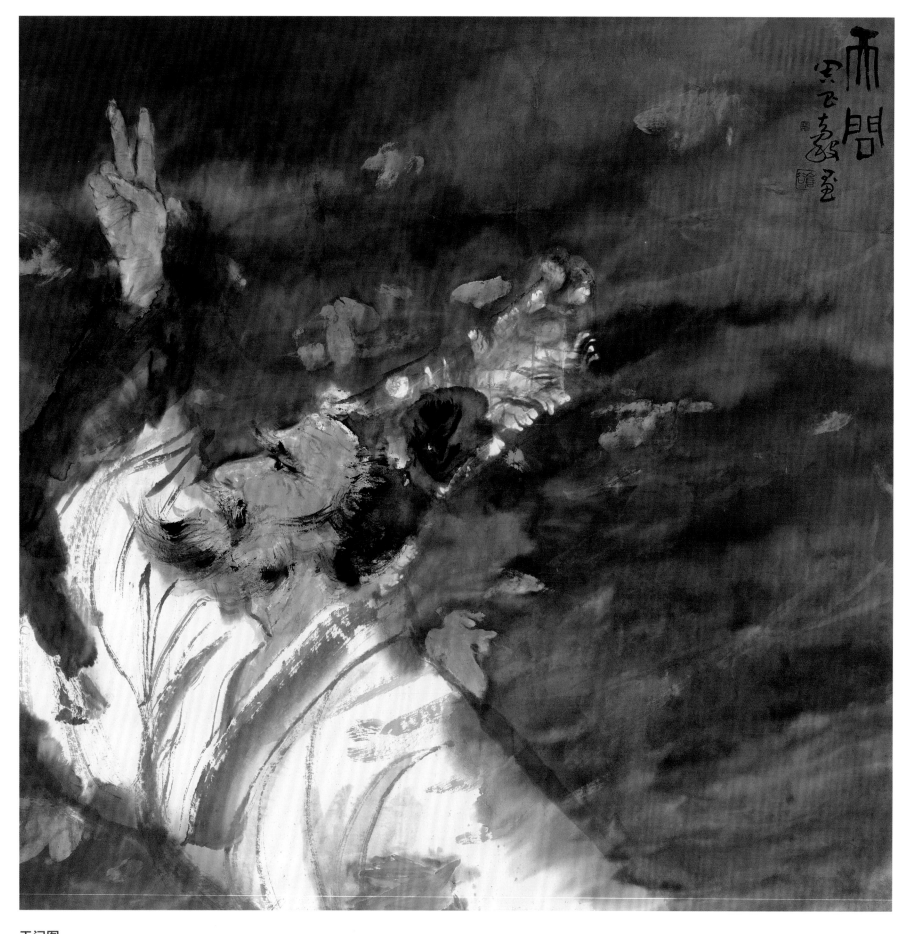

天问图

　　屈大夫翘首期盼，举手示意，尤其是那眼神、须髯，饱含着正义的力量。背景是腥风血雨笼罩的一片昏暗，黄叶纷纷飘落，正是"秋风秋雨愁煞人"的季节，"袅袅兮秋风，洞庭波兮木叶下"，期盼佳人降临而未得的那种惆怅，跃然纸上。

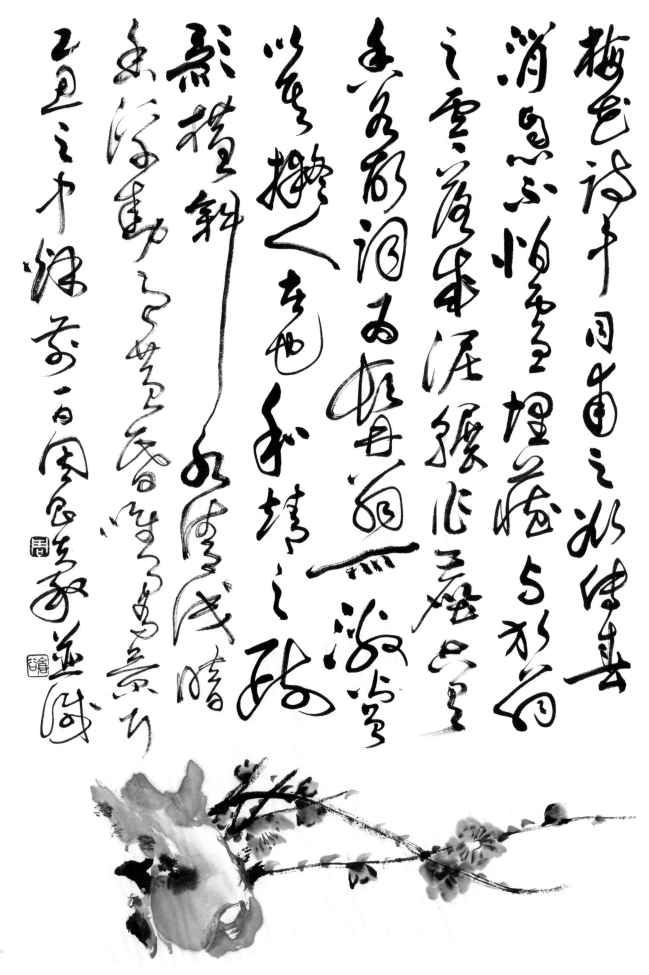

暗香浮动

　　图中老干与新枝对比强烈，笔简意浓，可谓多一笔嫌繁，少一笔不成。大片书法与几笔红梅也形成对比，更显大气奇崛。全图虽寥寥数笔，却胜过笔墨无数，看官以为如何？

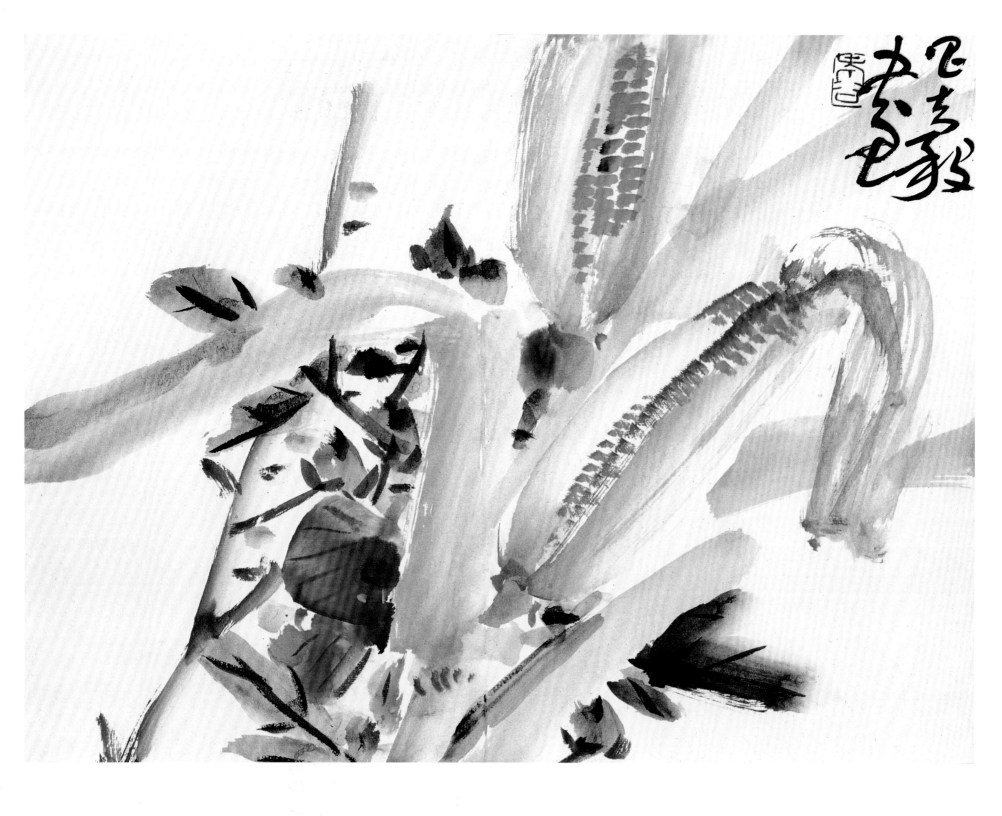

玉米

 一个词"鲜活"——质感、姿态、疏密均在其里。作者敏锐的观察力和笔头功夫，他人难以企及。此画画得非常轻松随意，充满生生活力，当属没骨画之精品。

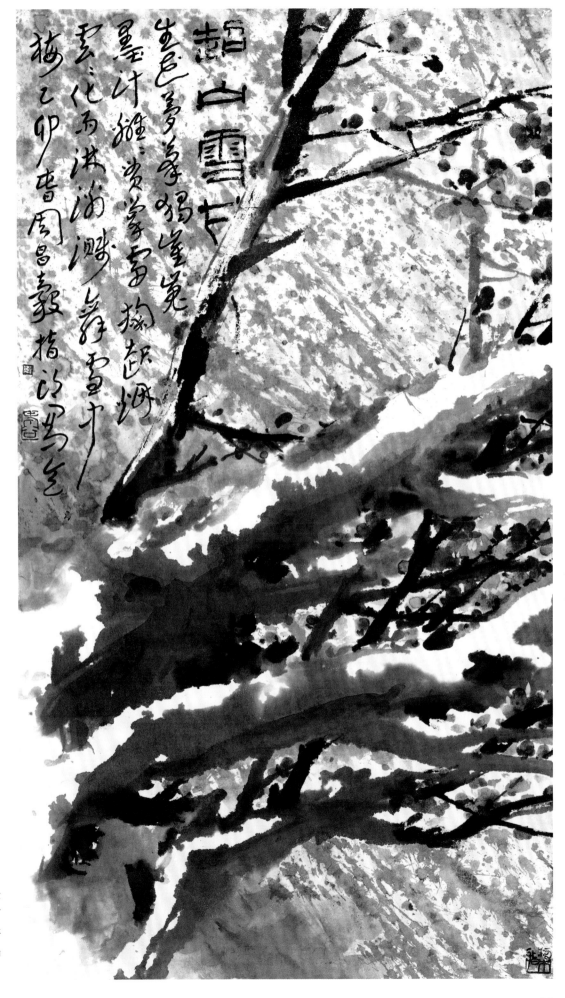

超山雪梅

 尽管漫天飞雪，红梅依然艳放，此作作于"四人帮"粉碎前，显示出老树凌霜不屈不挠的精神。这是一幅指画，指画生涩老辣，用以表现梅树老而弥坚、坚强不屈，可谓恰到好处。老梅的龙枝竟然随飞雪磅礴起舞，无视严冬寒雪的入侵，由此暗示人格力量的不可战胜，给困境中的人以巨大的精神支持。此画无疑是一首精神的赞歌。

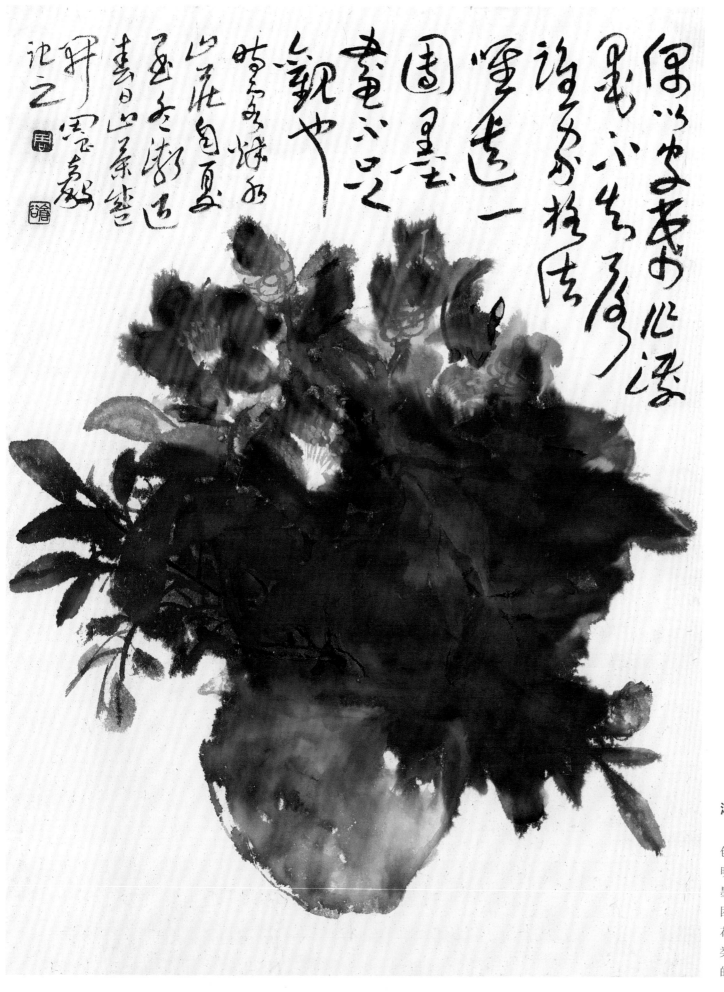

泼墨山茶

作者并非对景写生，而是着眼于技法的创新。皮纸墨韵不如生宣纸好发挥，层次不明显，画家采取泼墨的方法，增加渗化效果，墨中见笔，应该说是挺丰富的，却戏称"一团墨画，不足观也"，这是一种诙谐式的自嘲。花盆的淡泼墨也很有韵味，有瓷器的质感，类似西画静物写生的感觉，通过几点不经意的留白表现得十分自然。

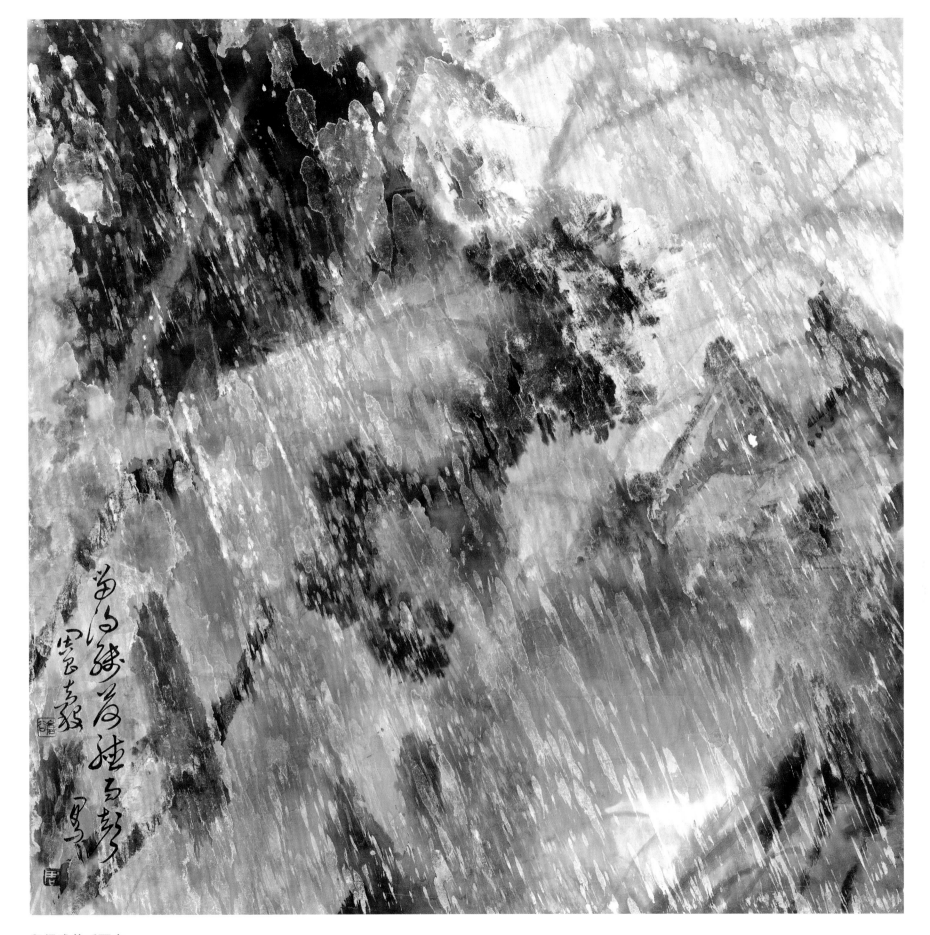

留得残荷听雨声

　　此画写大雨滂沱，借助宣纸上泼了矾水而起的特殊效果，雨打风吹如闻其声，十分传神。通篇采取满构图、方构图，对于中国画可以说也是一种大胆的尝试，给人一种大理石纹理浑朴的厚重感。

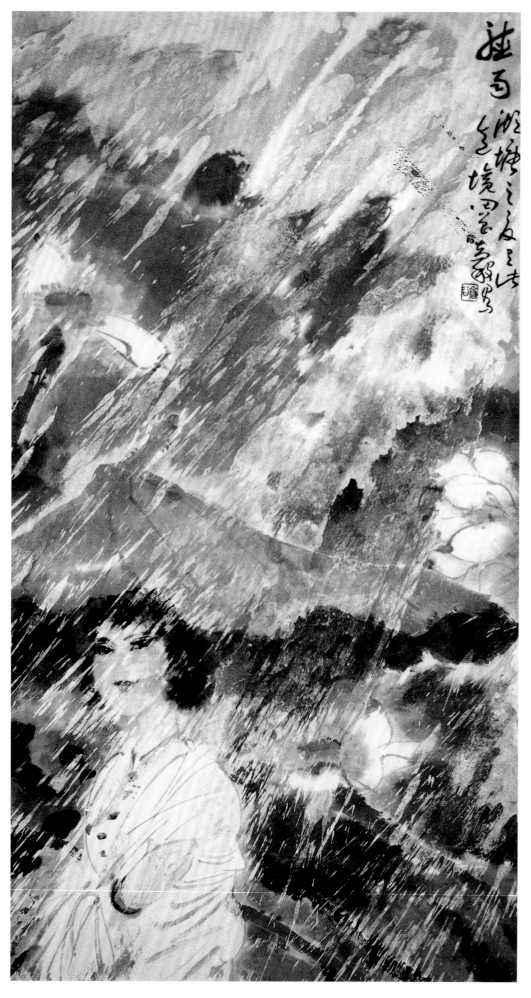

听雨

 观此作，充耳所闻皆为风声与雨声。看画面，通篇风助雨势，斜横雨丝覆盖天地，让人物和荷花荷叶均罩在其下。人物居画面左下，有论者称人物身姿犹似蛟龙，与水结缘，倍增雨意氛围，这是观者的自然生发。好的作品就是这样，即使作者未必如是面面俱到，但它留给观者联想的余地越大，越说明其内涵之丰富。

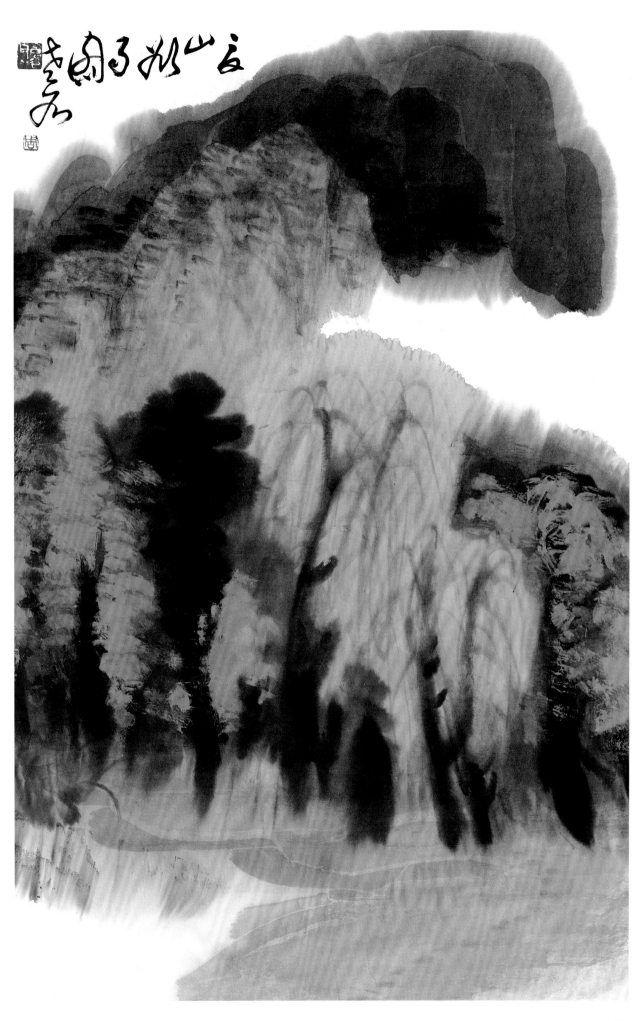

夏山欲雨

　　此作着力于"表现一种总的气氛和印象"，泼彩泼墨非常有新意，洒脱、自然，泼中见笔又特有韵味。有别于传统中国画的皴法，这是他的妙悟独造。夏山的浓郁、雨前的湿润均在眼前。精湛的笔墨技巧融入典雅秀丽的青绿调子，在江南雨季的云水烟树之中，把中国山水画的大写意之美推到了似与不似的极致境界。

责任编辑　薛　蔚　潘洁清

装帧设计　薛　蔚

责任校对　高余朵

责任印制　朱圣学

图书在版编目（ＣＩＰ）数据

中国历代画家佳作品鉴 . 周昌谷 / 范达明主编 ; 卢
炘编著 . –– 杭州 : 浙江摄影出版社 , 2017.3
　ISBN 978-7-5514-1720-4

　Ⅰ . ①中… Ⅱ . ①范… ②卢… Ⅲ . ①中国画 – 作品
集 – 中国 – 现代 Ⅳ . ① J221

　中国版本图书馆 CIP 数据核字 (2017) 第 042555 号

中国历代画家佳作品鉴　周昌谷

范达明 主编　卢 炘 编著

全国百佳图书出版单位

浙江摄影出版社出版发行

　　地　址：杭州市体育场路347号

　　邮　编：310006

　　电　话：0571-85170300-61005

　　网　址：www.photo.zjcb.com

制　版：浙江新华图文制作有限公司

印　刷：浙江影天印业有限公司

开　本：889mm×1194mm　1/12

印　张：5

2017年3月第1版　2017年3月第1次印刷

ISBN：978-7-5514-1720-4

定　价：48.00元